研古记学
宋代院体花鸟画
技法研习

魏万勇◎著

中国纺织出版社有限公司

图书在版编目（CIP）数据

研古记学：宋代院体花鸟画技法研习／魏万勇著
. -- 北京：中国纺织出版社有限公司，2023.8
ISBN 978-7-5229-0872-4

Ⅰ.①研… Ⅱ.①魏… Ⅲ.①花鸟画-国画技法-中
国-宋代 Ⅳ.①J212.27

中国国家版本馆 CIP 数据核字（2023）第 159030 号

责任编辑：茹怡珊　　责任校对：高　涵　　责任印制：储志伟

中国纺织出版社有限公司出版发行
地址：北京市朝阳区百子湾东里 A407 号楼　邮政编码：100124
销售电话：010—67004422　传真：010—87155801
http://www.c-textilep.com
中国纺织出版社天猫旗舰店
官方微博 http://weibo.com/2119887771
北京虎彩文化传播有限公司印刷　各地新华书店经销
2023 年 8 月第 1 版第 1 次印刷
开本：710×1000　1/16　印张：13
字数：138 千字　定价：98.00 元

魏万勇，毕业于西安美术学院，硕士研究生。现为兰州大学教师，研究生导师，甘肃省美术家协会会员，主要从事中国传统美术与现代视觉设计融合创新研究。自幼酷爱绘画艺术，多年来笔耕不辍，毕业后从事高等教育工作，长期潜心于中国传统艺术研究，发表多篇学术论文，创作了大量独具艺术个性的作品，在教育教学和实践创作中获得各级奖励。荣获二零一六年兰州大学本科毕业论文（设计）优秀指导教师、第八届兰州大学大学生创新创业大赛优秀指导教师、二零二一年全国青少年冰雪文化艺术创作活动优秀指导教师、二零二一年兰州大学教师教学创新大赛三等奖、第十届全国高校数字艺术设计大赛优秀指导教师、二零二二年甘肃省大学生学科专业竞赛优秀指导教师。其画作《丝绸之韵》荣获甘肃省科教文卫系统职工书画展二等奖；《春江花月夜》荣获第四届中华经典诵写讲大赛兰州大学一等奖；《新白描动物写生图页》荣获第四届"中国·东方"文化创意大赛银奖。论文《王朝的侧影——唐皇陵与明清皇陵之比较研究》发表于《唐都学刊》[2010（01）]；《设计意之境》发表于《兰州大学学报》[CSSCI 2014（01）]；《丝路——龟兹之舞》发表于《编辑之友》[CSSCI 2021（03）]；《学宋人画意》发表于《西北师范大学学报》[CSSCI 2023（06）]；《千年丝路灿若丹霞》发表于《艺术大观》[2021（02）]；《南薰御影——乾隆时期的宫廷肖像画艺术初探》发表于《文化月刊》[2021（09）]；《乾隆时期的宫廷包装设计艺术风格研究》发表于《设计》[RCCSE 2022（11）]。参编教育部人文社会科学重点研究基地兰州大学敦煌学研究所项目《海外藏克孜尔石窟壁画及洞窟复原影像集》，另有由全国百佳出版单位吉林美术出版社出版的专著《心写素韵——魏万勇白描写生花卉作品集》。

本书展示了作者近年来苦心钻研宋代院体花鸟画的成果，图文并茂，资料翔实，分为作品研习和技法解析两个部分，侧重解读分析构图、造型、笔法、敷色等传统绘画研习的难点要点。作者还结合作品内容对当时的历史文化、文学艺术做了相当的阐述，理论与实践相结合，方便读者检索、鉴赏与阅读。

始知真放本精微

一、美之极致

"细观手面分转侧，妙算毫厘得天契。始知真放本精微，不比狂花生客慧。"北宋文学家苏轼在《子由新修汝州龙兴寺吴画壁》中赞咏唐代画家吴道子以天然卓逸却缜密细腻的画风独步天下。工笔画作为中国传统绘画艺术形式的代表之一，其以"尽精微致广大"的意趣，承载着中华民族丰富的文化内涵和独特的审美追求。中国古代工笔绘画注重写实，关注细节，追求笔墨生动、层次丰富、形象逼真。工笔之作绝非一个固化不变的概念，而是在历史的长河中不断传承、演变的一种中华民族典型的艺术形态。宋徽宗《瑞鹤图》笔法精妙，气韵流转，一派大观气象。画面线条之精美、设色之高妙、布局之考究，令人叹为观止。画面中表现缥缈浮云却是用水墨晕染的手法，成功塑造出高洁隽雅、飘逸灵秀之境。

纵观中国几千年绘画史，大抵出现过三个高峰时期。一是以唐代为代表的绘画复兴高峰，二是以宋代为代表的的写实绘画高峰，三是以元代为代表的的文人绘画高峰。其中，宋代绘画在中国古代绘画发展历程中处于一个承前启后的关键阶段。若论宋代绘画，"格物"是宋代画家的共同追求和典型特征。"致知在格物，物格而后知至。"（《礼记·大学》）宋人尊重自然的规律，基于实事求是的态度，推究自然物象的原理。这就要求作画者细致观察翎毛走兽的形态、羽毛的走势、花瓣的仰俯等细微之处，用笔端去表现不同的样式和独特的质感。格物之说于绘画并非一味的照抄、模仿客观物象，在艺术思维上提倡"不以模仿前人而物之情态形色，俱若自然"。宋徽宗赵佶推崇在严谨的写实功底之上，将"嫩绿枝头红一点""竹锁桥边卖酒家""野渡无人舟自横"等诗题入画，要求作画者要有想象力、从更高的文化层次去理解绘画。"远望其势，近观其质"，一边从远处观赏整体的气势，一边从近处考究画面的细节，此乃宋人画作鉴赏学习之要义。

宋人在作画时，无论选取何种题材，皆留意关注事物内在的生命和气韵。宋张择端《清明上河图》本为"界画"之属，细致描绘了北宋都城汴梁城的城廓楼阁、街道亭台、车马喧嚣，可谓包罗万象。但细究其中，透过细密的画面，我们亦能一窥北宋社会生活的面貌。画家对劳动人民的生产生活进行的细腻描绘可以上升到审美的层次，被赋予了更多的语义，诚如此画题跋："水门东去接侑渠，井邑鱼鳞比不如。老民从来戒盈满，故

知今日变丘墟。楚柂吴樯万里船，桥南桥北好风烟。唤廻一饷繁华梦，萧鼓楼台若箇边。"两宋时期完成了中国绘画"诗意如画"的演变，确立了"以诗入画"的重要审美原则。随着历史的演进、时代的发展，宋代绘画不仅承担着承上启下的历史使命，又如源头活水般绵延至今，为我们确立了中国美学的典范，留下了艺术的宝藏。

花鸟画是宋人绘画的精华所在，宋代亦是古代花鸟画的变革与鼎盛时期。两宋时期，经济繁荣，宫廷装饰追求华美富丽，花鸟画的题材、样式与宫廷生活的需求相匹配，促进了以宫廷审美趣味为主导的花鸟画的发展与繁荣。宫廷绘画的主要推动者是皇帝，主要实施者是宫廷画院。宫廷画院之制，在五代十国的西蜀与南唐就已出现。及至北宋建立"翰林图画院"，宋徽宗时期以"宣和画院"为代表的宫廷画院绘画创作空前繁荣，名家荟萃，有黄居寀、崔白、林椿、李迪、毛松、毛益等艺术造诣极高的宫廷画家，不载于史册的佚名画家更是不计其数。宋代宫廷院体花鸟画以诗意如画、诗情画意、精微传神为特征，充溢着对生活的热爱与理想，体现出自然与人文的和谐相融，追求艺术的极致之美。

二、匠心传承

中国古代花鸟画历史悠久，魏晋南北朝时期已有花鸟画的记载，至唐时"折枝花"题材流行起来，其后一脉相承，宋人将"折枝花鸟"继承并发展，创造出具有典型时代风格的艺术范式。宋代宫廷画院是花鸟画的艺术创作中心，宋人格物致知的穷理精神与文化特征促成了花鸟画画种的流行与成熟。宋代院体花鸟画风格流派精彩纷呈：以徐熙为代表的"徐熙野逸"，注重笔墨勾勒，淡敷色彩，形骨清秀，朴素自然；以黄荃、黄居寀父子为代表的"黄家富贵"，注重精细勾勒，不事墨迹，设色秾妍，富丽堂皇。宋代院体花鸟画在此基础上，兼容并蓄，不断发展，不断进步。

细究黄氏之勾勒填彩之法，因其秾妍富丽之风，适宜宫廷天家生活需要，故而为官廷所喜，上行下效，其法成为宋代院体花鸟画的主流，进而成为宫廷画家艺术创作的标准样式。黄荃、黄居寀父子颇得宫廷的垂青与优待。《宣和画谱》载："教艺者，每视黄氏体制，以为优劣区取。"黄氏父子之画，从最初的墨线勾勒、绝少妩媚之气，到风格精致适于宫廷趣味，院体工笔花鸟画派至此大成。

相较于黄氏的"富贵"画风，以"野逸"见长的徐熙一派在宋初则受到了冷落。徐熙之孙徐崇嗣传其祖清淡野逸之风，致力创新，创造出一种不华不墨，以色塑形的"没骨之法"，令人耳目一新。纵观其实，"黄家富贵"盛于宫内，"徐家野逸"行于院外，奇花怪石，珍禽瑞鸟，春露秋雨，各擅芬芳。之后，赵昌（字昌之）、易元吉（字庆之）等家相学相承。史载赵昌常于每日清晨朝露未尽之时，徘徊逶迤于园林之中，细致观察、

精心体悟，所作信而有证，笔墨淡雅，气韵天成，生意盎然，自有一番全新的气象。徐氏之法打破了黄荃、黄居寀父子对宫廷院体绘画的统治地位，亦深远地影响了后世。

宋代院体花鸟画在黄徐二派相融交叠下不断发展，精心描绘各种花木、翎毛、草虫、鱼藻，春夏秋冬，天南海北，佳作频出，蔚为大观。李嵩名作《花篮图》描绘如下画面：在一个精致的花篮之中，秋葵、百合、栀子、玉兰、石榴等花错落插置，主次分明，枝繁叶茂，圆润饱满，一派姹紫嫣红都开遍。吴炳之《绿池擢素图》别出心裁，盛开的白莲花在荷叶的映衬之下于熏人微风中轻曳，姿态从容，品质高洁，清新动人。两宋之际，不载于史册的佚名画家，亦是群星璀璨，其代表作如《梨花鹦鹉图》《瓦雀栖枝图》《春光先到图》《牡丹图页》，不一而足。这些优秀的作品皆以特定场合和瞬间的情态意境表现为主，笔墨精妙，感人至深。

宋代院体花鸟画形制多样，多以纨扇扇面之幅为主，大小不盈尺，亦有桌屏小景与册页斗方。由于尺幅较小，宋代院体花鸟画所绘或是折枝一丛，或是庭院一角。一花一草，一枝一叶，一虫一鸟。取景单纯，构图简约，以小见大，以微见著。作品侧重于对物象细节的精细刻画与意蕴表现，构建起一个匠心独运、高雅极致的艺术世界。

宋代院体绘画的发展兴盛与当时统治者的喜爱与重视是密不可分的，特别是在徽宗一朝。宋徽宗赵佶于绘画方面极具造诣，一洗旧俗。提倡以极其认真的态度去深入生活，对物象进行观察和描绘，决不能漫不经心或者潦草从事。史载宋徽宗不厌其烦地考究花卉的"四时，朝暮，花，蕊，叶，枝，梗，脉"。观察之细致，用心之良苦，工法之精进可见一斑，他用严谨的观察与格物的精神把中国古代绘画推向了一个新的高度。

以毫厘之笔端，描绘大千之世界。以精彩之画面，展现无穷之想象。以悠远之诗意，扣动观者之心弦。宋代院体花鸟画达到了一种精巧凝练，天人合一，畅神达意的至高境界。以"品质"开宗立派，独立于世。当时的艺术家们怀着对艺术的自信，将眼中所见、心中所念展现出来，如繁星于长空，传承至今，别出心裁，巧夺天工，深远地影响着中国绘画语言的面貌与精神。

三、经典研学

《尚书·大禹谟》："人心惟危，道心惟微，惟精惟一，允执厥中。"古之圣贤皆从根本上便有惟精惟一功夫，所以能执其中，从而彻头彻尾无不尽善尽美。学习中国古代绘画，特别是两宋院体工笔花鸟画要秉承"惟精惟一"的精神与信念。

中国传统花鸟画有着悠久的历史，早在魏晋南北朝时期就已取得了很高的艺术成就。正如前文所述，花鸟画在两宋时期达到了高峰，传承至今，成为我们民族文化最珍贵的遗产之一。研究学习中国传统绘画有着多种途径，但若论其根本之法，临写研习便是其

中之一。临写研习在我国有着悠久的历史，传说东汉汉明帝夜梦金人，随即命宫中画师"图佛像置清凉台及显节陵上"。此说表明两汉之际宫廷画师的临习技法已然十分高超。南朝谢赫所著《古画品录》中，将"传移模写"列为绘画六法之一。此后千百年间，名家先贤衣钵相传，视临写研习为学习中国古典绘画必经之路。唐张彦远《历代名画记》指出中国历代画家"名有师资，递相仿效""或青出于蓝，或冰寒于水，类似之间，精粗有别。"现存于世的顾恺之《洛神赋图》、周昉《簪花仕女图》、张萱《捣练图》均为宋人之临本。逼真的笔墨，或较原作更加传神，足见古人于研习前代名家经典之用心精深，法度严谨。

绘画学习之法要研习经典。"经"指权威且通行的义理、法规、准则。"典"指世所公认的典范、准则、律法。经典的重要性在于为后世确立了典范。创新不是无源之水、无本之木，没有经典的传承，所谓的创新便会流于浅薄荒唐，成为镜中花水中月。一切创新都要建立在经典的基础之上，这样的创新才被世人所认可。古人有云："取法其上，得乎其中。取法其中，得乎其下。"对于古典经典的研习正如唐司空图《诗品·纤秾》所言："如将不尽，与古为新。"及至元赵孟頫说："作画贵有古意，若无古意，虽工无意。"这些论断阐明了研习经典的重要性。清石涛有言"借古以开今"，近世康有为言"以复古为更新"，皆以对古代经典的研习传承，进而追求创造与新生。

研习临写经典作品，是与古代先贤的直接对话与交流。临与摹是联系在一起的，但又泾渭分明，有着显著的区别。临，是比对原作写或画，意在工前。摹，是用薄纸或绢帛覆在原作上描摹原迹，重在一式无二。笔者在研究学习中，强调"临"，进而至"写"，注重"临创结合"，不落一般意义上按图索骥的"描摹"之窠臼。临习过程中要了解所作者和作品的历史、文化、生活、情感等背景信息，特别是要精准把握时代审美特征。研究古代先贤的高超笔法，提升自己的绘画功力和审美能力，提高对中国传统文化的认识水平。

临习古画首重品读于心。所谓读画，就是细心品读原画的笔墨、布局、形态、风格、意蕴，分析原作的特点，解读其中的文化密码。宋代院体花鸟画虽然尺幅较小，但是对于客观物象的刻画十分精准，在有限的空间中描绘出丰富的变化和隽永的意境。品读古画，要读懂先贤所思所想。无论是《出水芙蓉图》中的空灵静虚之美，亦或是《猿鹿图》中的生动传神之美，再或是《海棠蛱蝶图》中的凝神聚意之美，悉同此理。只有充分读懂原作，才能做到研究临习的时候"开笔如有神"。要避免将程式化的惯性认识带入作品之中，尽己所能向经典作品的千变万化之法靠近。

宋代院体绘画表达了时代的生活情境和美学追求，绵延数千年，至今有着不竭的生命活力。研习宋人院体绘画，以"极工尽妙"之意体味蕴含其中的传统艺术精神之美；感悟古人精湛的极工极致之美；用院体绘画独有的意境和丰富的笔墨探知古人创造之美。

笔者于宋代院体花鸟画种择其经典，向先贤致意与学习；以古润今，传承与研究传统工笔绘画的笔墨语言，表达自身"惟精惟一"的追求；理论与实践相结合，传承与创新相并进，由技入道，有技术、有态度、有精神。笔者的作品不仅是对古人的学习、对传统的继承、对历史的回溯，更是对当下的梳理，对理想的致敬。

壬寅仲春　魏万勇于兰州大学
2023 年 6 月

目 录

梨花鹦鹉图

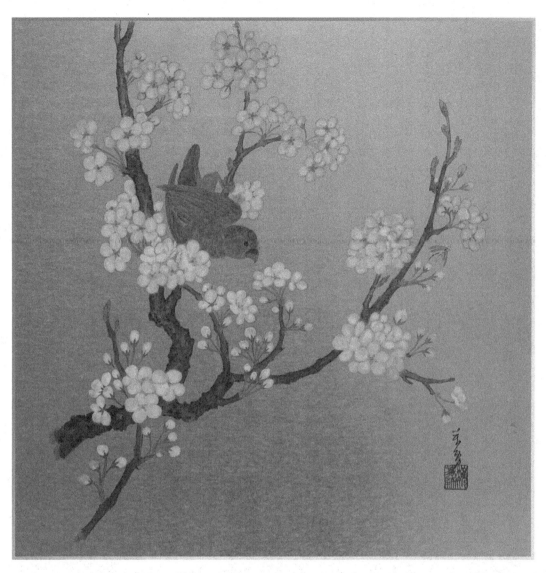

《梨花鹦鹉图》，潜金纸本设色，横48厘米，纵48厘米，作于二零一五年三月

《玉楼春》

宋·欧阳修

去时梅萼初凝粉，不觉小桃风力损。

梨花最晚又凋零，何事归期无定准。

阑干倚遍重来凭，泪粉偷将红袖印。

蜘蛛喜鹊误人多，似此无凭安足信。

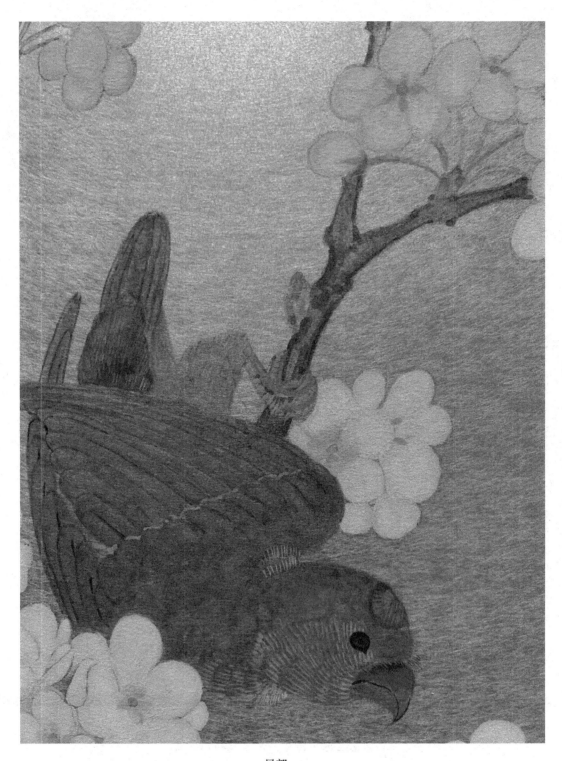

局部一

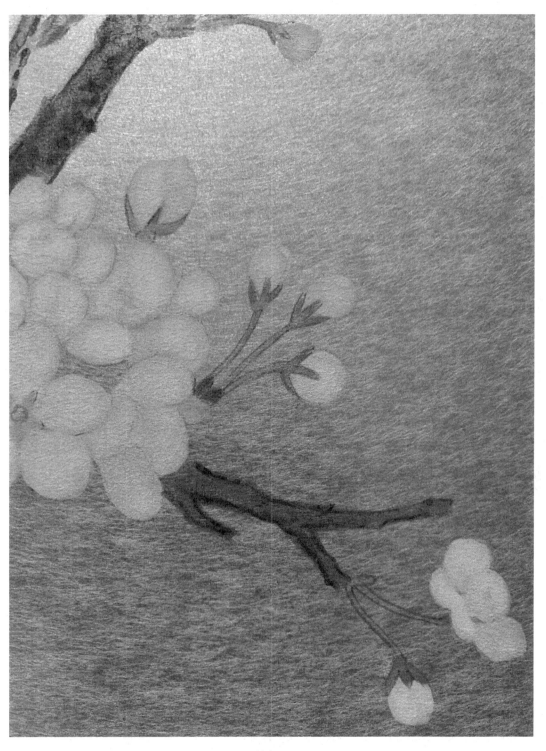

局部二

白锦无纹香烂漫

　　《梨花鹦鹉图》，原作绢本设色，横 27.6 厘米，纵 27.6 厘米，五代黄居寀绘，现藏美国波士顿博物馆。黄居寀，字伯鸾，黄筌之子，五代宋初宫廷画家。黄居寀在北宋初年的画坛是颇有影响力的人物，《宣和画谱》载，自宋太祖、宋太宗以来"图画院为一时之标准，较艺者视黄氏体制优劣去取""太宗尤加眷遇，仍委之搜访名画，诠定品目一时等辈莫不敛衽。"黄居寀前仕后蜀，入宋后为翰林待诏，淳化三年曾出使成都府，尤擅花鸟树石，设色工丽，高雅堂皇，时人多谓其画功不让乃父。究其原因，由于五代时期南唐、西蜀政治稳定，经济发展，加之统治者的喜好和推崇，绘画得到了较大的发展。黄居寀的父亲黄筌应运而起，遂成为画坛领袖。得其父亲授，黄居寀"画艺敏赡，不让于父"（《宣和名画录》）、"作花竹翎毛，妙得天真；写怪石山景，往往过其父远甚"（《宣和画谱》）。黄居寀作品甚多，《宣和画谱》著录有三百三十二件，但存世极少，甚为珍贵。

　　梨花，枝干虬劲，叶圆而大，枝撑如伞，花色洁白，花药紫红，花香清淡。南朝萧子显《燕歌行》云："洛阳梨花落如雪，河边细草细如茵。"梨花因其花色洁白如雪如玉，故而有"玉雨花"之风雅别称。梨花自古以来就广受国人喜爱，并被赋予了许多曼妙美好的诗情画意。宋陆游《梨花》诗："粉淡香清自一家，未容桃李是年华。常思南郑清明路，醉袖迎风雪一杈。"梨花独占芳华的艺术形象呼之欲出，跃然纸上。宋江诗云："院落沉沉晓，花开白云香。一枝轻带雨，泪湿贵妃妆。"梨花以亭亭玉立、花色淡雅、叶柄细长之态迎一夜春风，临风绽放，为满园平添几分春色。古人以梨花入诗入画，以诗言志，以画寄情。

　　画面自左下角伸出一只遒劲有力的枝干，主干向上转折延伸、逐步探出画幅，颇有现代电影特写镜头之意。自主干长出侧枝一二，向右上方延展。梨树枝干主次分明，形态自然。枝干上梨花怒放，颇有"忽如一夜春风来，千树万树梨花开"之意。在雪白花海中，一只身披翠羽，额顶丹红的红嘴鹦鹉翻身巧立于枝头，俯首似欲觅食又似闻梨花清香。在不远处的花簇之间，隐约一只小虫灵动飞舞，似在忙于采蜜又似飞离鹦鹉。画面清新生动又趣味天成，雪白的梨花与艳丽的鹦鹉，一实一虚，一静一动，独见作者匠心所运。

　　研写此画先以极淡之墨线经营位置，根据画纸的尺度和原画的形态定好粉稿，注意

枝干的前后呼应，左右适宜。枝干位置既定，仔细观察原画中梨花的位置和形态，按照主次有序、疏密合宜的特点进行描绘，切不可一拥而上。刻画花簇要分析每一簇的聚散，每一朵的朝向，或密、或疏、或仰、或俯、或正、或侧。用水晕含白粉色铺陈点染兼用，切忌平铺直叙。为了更加贴近原作的风格样式，梨花的刻画还要注意远近虚实，注意花瓣、花蕊、花苞、花茎的统一与区别。梨花点染过程中，枝干同时进行深入刻画，焦墨、淡墨、焦茶，熟褐等颜色并用，皴擦点染枝干的质感，并使用三绿三青点染枝干上的青苔。施色要注意水分与颜色的融合，做到自然又协调。翠羽红顶鹦鹉是此画的点题"画眼"所在，必要精工细作。宜用淡墨先行铺设鸟身，墨色铺染过程中要控制好力度与水分，通过淡墨微妙的晕染与交织，展现出鸟身的姿态体量。再用翠绿与朱红分别点染翠羽与红羽，在鸟首、鸟颈、飞羽、尾翼等不同位置不同结构采用不同的笔法和色调的强弱来进行渲染，通过不同层次的色彩展现翠羽、丹顶、赤喙、红尾之间的异同。底色施完之后，用细劲之笔调墨色或翠色、红色触描绘羽毛的细节。待周事齐备，最后点睛，点睛之笔要果断落笔，点墨如漆，精心描绘，使形象之鲜活呼之欲出。《梨花鹦鹉图》乃先贤佳作，高妙之处，不能一一尽述。

石榴图页

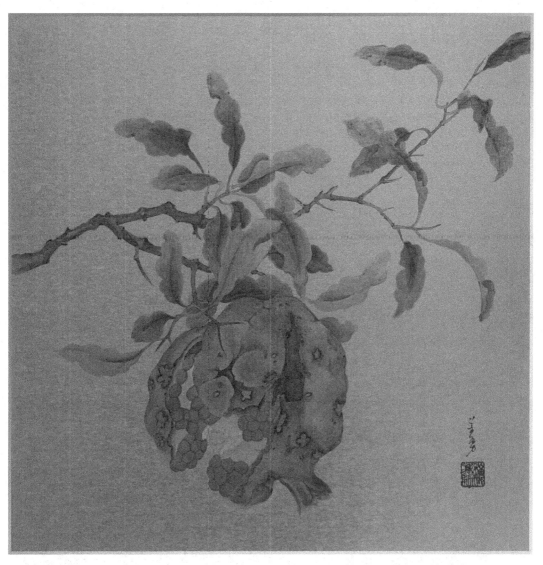

《石榴图页》，潜金纸本设色，横48厘米，纵48厘米，作于二零一八年五月

《山石榴》

唐·杜牧

似火山榴映小山，

繁中能薄艳中闲。

一朵佳人玉钗上，

只疑烧却翠云鬟。

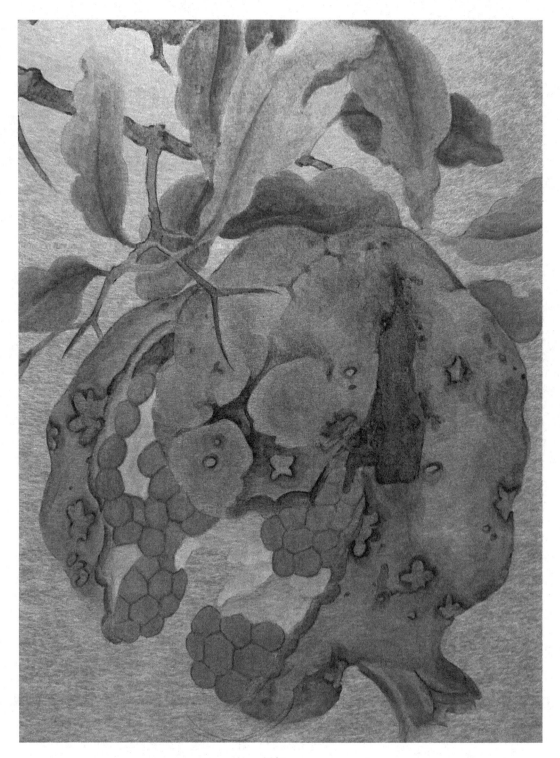

局部一

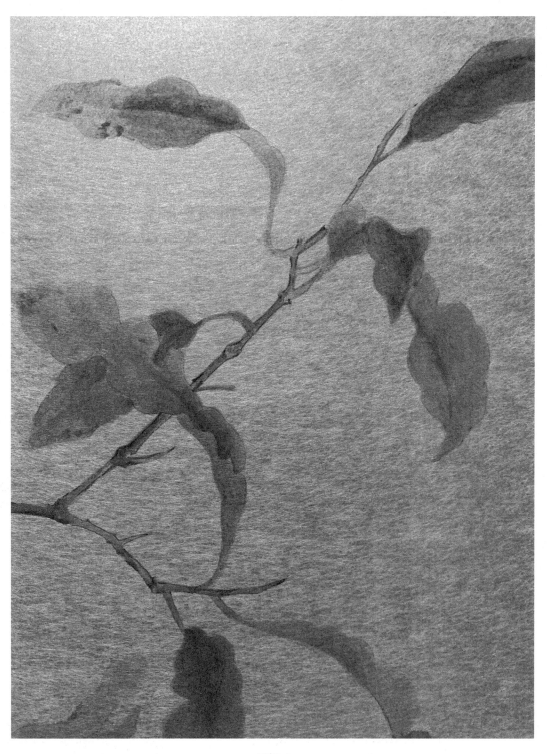

局部二

榴枝婀娜榴实繁

《石榴图页》，原作绢本设色，横 23.5 厘米，纵 23.5 厘米，五代黄居寀作。

黄居寀，北宋画家，字伯鸾，黄筌之幼子，四川成都人。居寀幼承家学，尤擅人物、山水、花鸟，其在蜀地时就与其父齐名，是黄家富贵画派的后继者中最有代表性的一位。入宋以后，宋太宗赞赏其才，眷遇备加。授翰林待诏、朝清大夫、光禄寺丞、卜柱国，赐紫金鱼袋。淳化四年，黄氏出使成都府，在圣兴寺作壁画《龙水》《天台山》《水石》。《宣和画谱》著录黄居寀作品三百三十二件。黄居寀之作极具宫廷雅趣，画工细腻，以勾勒填彩为主，用笔稳健细致，设色富丽清雅。画中翎毛走兽无一不形象逼真，妙得自然天衢，是五代北宋时期宫廷院体绘画的代表。

石榴花红如火，明艳照人。果实浑圆，色味俱佳。其大者如杯，皮多赤色，青绿夹杂，多有斑点。皮中间隔如蜂巢，果实有黄膜包籽，白者如雪，淡者如玉，秋后经霜则果实自然绽裂。

"根移安息远花熟，小庭曛曨齿骈珠。"史载石榴是在西汉初年由汉武帝派往通使西域的张骞从安息国（在今伊朗）带回。故名"安石榴"，又有"丹若""金罂""天浆"等雅称别号。"丹"即红，寓意着红火热烈。每年农历五月，是石榴花盛开的时节，故而五月又被雅称为"榴月"，足见古人对石榴的喜爱和推崇。石榴初入中国，作为域外奇花异果，非常珍贵。东晋葛洪《西京杂记》载："初修上林苑，群臣，远方各献名果异树，亦有制为美名，以摽奇丽。"文中提到上林苑仅有石榴十株，甚为贵重。晋人潘岳说："天下奇树，九州之名果。"当时，石榴只在皇家园囿中才能一睹芳容，是供帝王专享的名贵果木。唐宋以降，石榴走出皇家园囿继而遍植内外。正如唐封演所说，天宝年间石榴已是"海内遍有之"。唐李商隐《茂陵》诗云："汉家天马出蒲梢，苜蓿榴花遍近郊。"其时石榴大盛，为世人所熟知，关于石榴的诗词、歌赋、绘画作品，不胜枚举。

石榴以其鲜艳的色彩、明丽的果实、甜美的口感赢得了古人的喜爱，石榴的形象也在世俗生活中扮演着重要角色。唐白居易《和韦庶子远坊赴宴未夜先归之作兼呈裴员外》诗云："银烛忍抛杨柳曲，金鞍潜送石榴裙。"宋曹彦约《景仁寄和萧公陂诗次其韵》诗云："照眼石榴裙褶红，回头浪蕊隋春空。"晏几道《诉衷情·御纱新制石榴裙》词："御纱新制石榴裙，沉香慢火熏越罗。"石榴化作美丽的石榴裙，石榴的人文语义更加丰富，时人情有独钟于石榴。石榴果酸甜可口，营养丰富，乃食用养生之佳品，有生

津止渴、利气化痰之功效。也可以用来酿酒，绵长醇厚。南朝徐凌《执笔戏书》中说道："玉按西王桃，蠡杯石榴酒。"宋杨万里《石榴》诗中云："雾縠作房珠作骨，水精作澧玉为浆。"说的皆是以石榴酿酒的故事。石榴皮亦可入药，《千金方》载石榴皮有祛毒止血的功效。

石榴多有吉祥之寓意，被国人视为吉祥之物。石榴"千房同膜，千子如一"，象征着多子多福。宋人曾用石榴果绽裂时内部种子的数量来占卜新科进士，"榴实登科"象征着金榜题名。石榴也进入到宋代宫廷生活之中，宋林禹曾记太宗皇帝赏赐进京朝贺的吴越王钱俶"龙茶三斤，以金盒盛之。御酒二十瓶，荔枝、鹅梨、石榴共六百颗，以银笼子盛封"。可见，石榴已经频繁的出现在宋代宫廷生活之中，宫廷画家取石榴之美形吉意入画，亦属寻常之事。

画中一枝石榴枝干，两个分杈，一端向上扬起，另一端向下垂沉。上下舒展，画面视觉有昂扬饱满之势。匠心独具，劲细的石榴枝干和硕大的石榴形成了鲜明的对比。隆起的结节铿锵有力，能使观者感到枝条的坚韧不屈之感。正叶、反叶形态优美，轮廓舒展，叶片的枯萎部分刻画逼真考究，瑟瑟秋风自然而生。这是画家取舍和设计的现实生活中难觅的巧妙呈现。石榴果果形硕大，先声夺人，凹凸有致，给观者以强烈的艺术张力。润泽的果实和粗糙斑驳的果皮形成了鲜明的对比，在物象意趣的拟转之间，秾妍与质朴同在，新生与衰朽同在，展现出真实的生命状态。叶片的轻盈、枝条的坚韧、朴实的分量都实实在在的挑动着观者的神经，画面洋溢出金秋成熟的气息，铺陈出新生的活力与衰微的平常。《石榴图页》展现出古之先贤理解自然秩序和生命真实的瞬间。

白蔷薇图

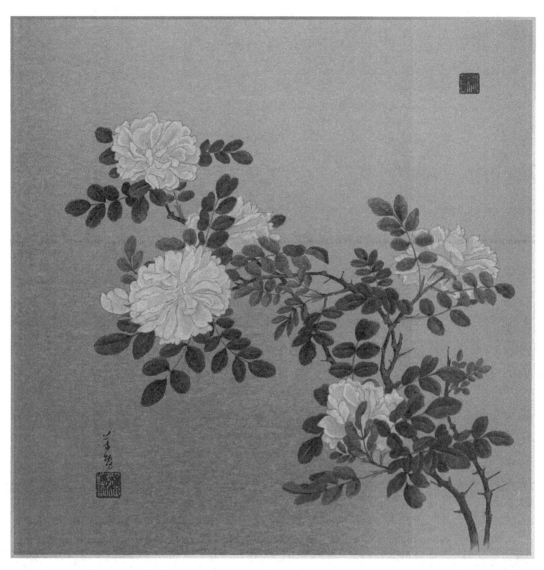

《白蔷薇图》，潜金纸本设色，横48厘米，纵48厘米，作于二零一九年九月

《农家》

宋·释文珦

绕屋桑麻槿作篱，当门一树白蔷薇。
老翁请唤牛医至，稺子鞭拦鸭阵归。
赛愿酒丰同饮福，输官绢足各裁衣。
年年十月农功毕，还向磎头整钓矶。

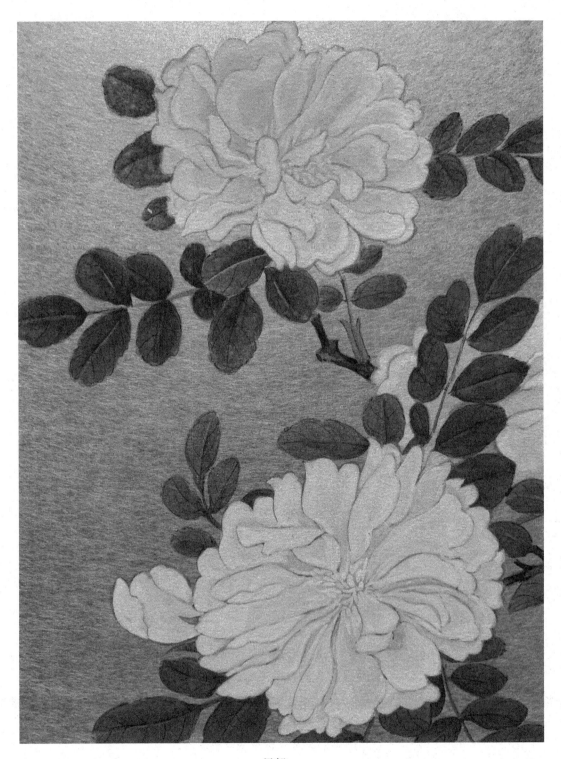

局部一

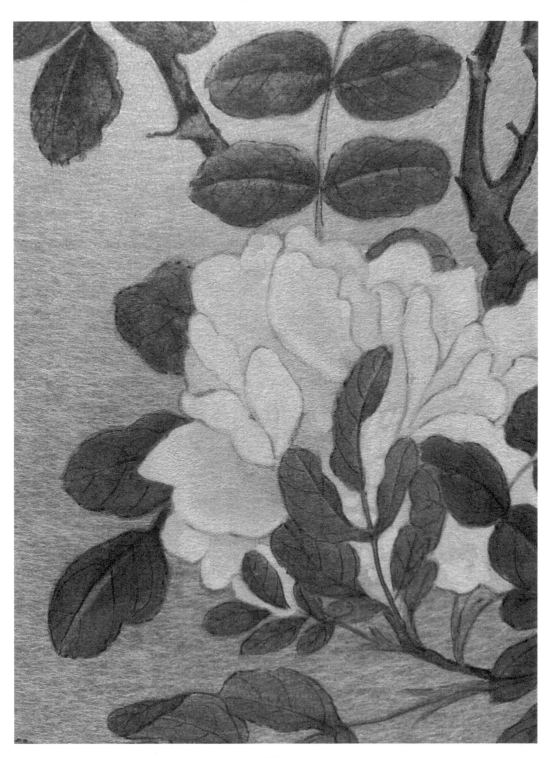

局部二

浅深还碍白蔷薇

《白蔷薇图》，原作绢本设色，横 26.2 厘米，纵 25.8 厘米，宋马远作，现藏北京故宫博物院。原作画面右下角落楷书"马远"名款，右上角钤鉴藏印"退密""勤孝堂""芳林鉴赏""神品""毅崛珍藏""于腾私印""丁伯川鉴赏章""懋和真赏""项子京家珍藏"等。

马远，字遥父，号钦山，祖籍山西永济，出生于浙江杭州，为南宋光宗、宁宗时画院待诏。其祖马兴祖、父马世荣、兄马逵皆为南宋宫廷画院待诏。马远始承家学，后学李唐，山水楼阁花鸟皆擅。马远之画多着眼于生动别致的近景小景，以小幅扇面、册页为主。构图多作"一角"之景，着重刻画眼前的一花一草、一石一树，近景凝重精整，远景简略清淡，选取自然中常见的事物，表达了作者的所思所感，使观众进入一个没有尘嚣的世外桃源。画面虽布局小巧，却意境深远，后人把马远与夏圭、李唐、刘松年合称为"南宋四家"。

中国古代文化对于蔷薇、玫瑰、月季等有着较为明显的区分，蔷薇的栽培可追溯到南朝齐梁时期，蔷薇具有药用、实用、制香等多种用途。除了实用的功能外，蔷薇花在中国古代文化中富含着复杂的情感意蕴。唐白居易《戏题卢秘书新移蔷薇》诗云："风动翠条腰袅娜，露垂红萼泪阑干。"诗人将春风中随风摇摆的蔷薇枝条想象成婀娜美人的翩翩起舞，将红色花萼滴下的露珠想象成倚着阑干哭泣的美人的泪水。诗中勾勒形容出蔷薇花的别样之美。蔷薇花之盛时，意味着春天的逝去，使人顿生伤春别离之感。蔷薇花之衰时，又使人顿生物是人非之感。蔷薇花多生长于野外，任凭风露之侵扰，古人亦用蔷薇抒发怀才不遇的幽怨愁思。

唐皮日休《虎丘寺西小溪泛三绝其三》诗云："高下不惊红翡翠，浅深还碍白蔷薇。"蔷薇花颜色颇多，寻常多见红、黄二色，独白蔷薇少见。白蔷薇有"体天地之纯清"之姿，"独芳菲于春昼，惟烂漫于台亭"，纯粹而不妖冶，象征着文人高洁的品质，亦幻化为纯洁的少女。白蔷薇芳香美丽，但她周身布满棘刺，难以接近。"欲折枝以相贻，箴刺手而莫攀。虽奇馨之袭人，羌服媚而靡艰"，这就是对蔷薇花"贞闲"品质的赞美。

此作写一株白蔷薇自右向左斜倚而出，五朵清雅高洁的白蔷薇花绽放于枝头，展现出不同的风姿。正面的一朵蔷薇朝向观众，其余的花朵或多或少处于遮挡的状态，更显

出白蔷薇的千姿百态。同大多数宋代院体花鸟小品一样，此作构图简约，从一角生发，回味悠长，流走圆美，巧妙的留白和画外的空间引人遐想。画中的枝叶花朵是花园之中精心培育的名物，画家以独具的慧眼撷之入画，可谓别开生面。花枝、花叶点缀生动，舒展自如。画家对景物观察写照的功力令人惊叹，色调素雅，层次微妙，工写兼施，相映成趣。此画不是面面俱到，或者泛泛大略，而是择取一支一梢及或几花做细致的观察和精心的描绘，可谓是一枝一叶总关情。这种审美性格为宋人所独具，风气所开，遥领千古，笔墨间荡漾着空灵的诗意，流转出悠远的佳趣，闪耀于其中的是诗意哲理的遐思。

海棠蛱蝶图页

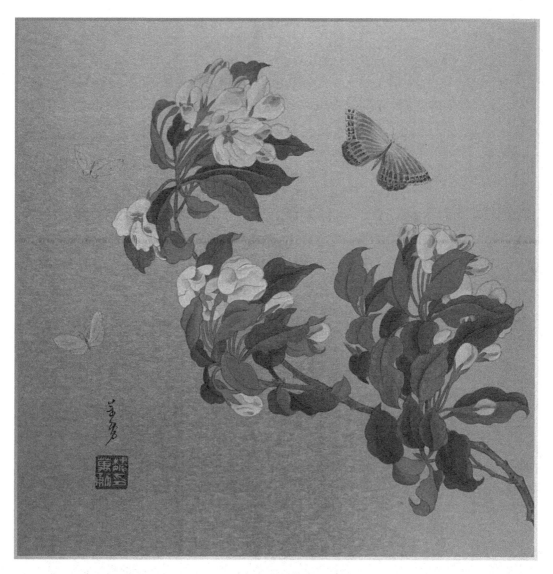

《海棠蛱蝶图页》，潜金纸本设色，横48厘米，纵48厘米，作于二零一九年十月

《海棠》

宋·苏轼

东风袅袅泛崇光，香雾空蒙月转廊。
只恐夜深花睡去，故烧高烛照红妆。

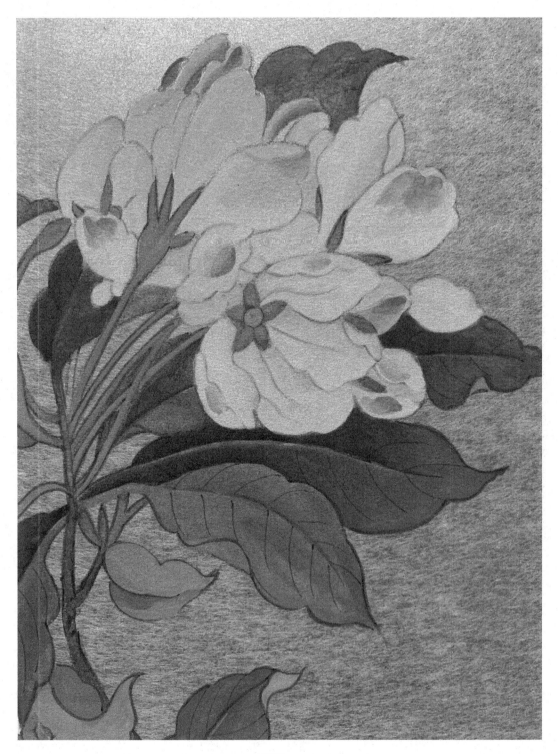

局部一

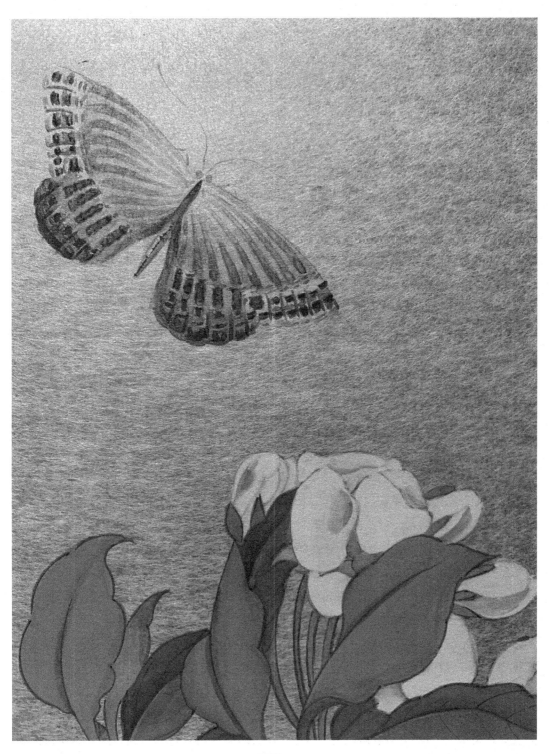

局部二

东风袅袅泛崇光

《海棠蛱蝶图页》，原作绢本设色，横24.5厘米，纵25厘米，宋佚名作。钤鉴藏印"于腾私印""黔宁王子子孙孙永保之""丁伯川鉴赏章"等4方。

南宋陆游《见蜂采桧花偶作》诗云："来禽海棠相续开，轻狂蛱蝶去还来。山蜂却是有风味，偏采桧花供蜜材。"借此诗意，作品描绘了阳春三月，蛱蝶翩翩起舞于海棠花枝间的美妙浪漫的场景。画家着重表现海棠在乍起的春风中花枝招展、摇曳多姿的动感瞬间，从动观中抒写心意、描摹物态，可谓独具匠心。花朵偃仰向背，叶片翻卷辗转，枝干呈"S"形的曲张之态。海棠花叶娇艳，临风轻举，宛若太妃红颜，倚醉东风。画家通过描绘有形的花叶，成功地渲染出无形的醉人春风和隽永的春意。骀荡之春风不可画，但以花叶行诸笔端，细详画面中的每一朵花，每一片叶，都乘着风势，飘然起舞。此作画法双钩设色，中锋行笔，线条圆润流畅，敷色晕染，工力俱深。然后在花瓣外侧上部略点胭脂红，旋即以清水将色彩晕染开，最后罩上一层白粉，为海棠花亮丽的色调增添了几多妩媚的意韵。叶片用工整的双勾填色笔法表现，作者根据叶片受光照程度的不同而填染以石绿、墨赭等颜色，从而充分表露出叶片"清如水碧，洁如霜露"的美感。全幅花叶的勾勒，线条的婀娜，以及风势的薄畅低回，化作一种园湛之美，显示出画家细致的观察力和深厚的写实功底。

研习之初先作粉稿，皆以极淡墨托笔造型，作用在于标注和明确物象的位置形态结构等要素。要灵活运用线条的粗细缓急与用笔的浓淡枯湿所带来的物象质感特征。待粉稿初备，海棠正叶先用淡墨渲染，再以翠绿、三绿等色多层分染，色泽要重要实。反叶、叶柄、花柄、花托等部分先以淡墨托底，再用草绿分染出浓淡有别的层次变化，同时要注意叶子整体色泽浓度和底色的对比关系是否合适。正叶整体罩染草绿色，到了叶缘时要略带写意笔法，产生一定的斑驳感。正叶罩染过程中要虚化处理叶筋处的水线，反叶整体用藤黄三绿加墨的灰绿色罩染，还要不断调整正叶与反叶的色差。

此作中的海棠花迎风起舞，自然而舒展。花头先用淡白粉底色分层晕染，逐步表现出花头花瓣的质感与层次。在花瓣粉色已具实感之时，继而用淡曙红分染花头，花瓣边缘注意预留水线，反瓣的色泽要更重一些。花头的亮部用较重的白粉提染，其中反瓣尖端用胭脂分染，再以胭脂色提染，塑造出花头花瓣正反向背的区别。用白粉精细勾勒花丝，注意花丝随着花瓣的走向而延展。以胭脂色和茶色勾勒渲染花托与瓣根。临写过程

中注意用笔用色的节奏，避免呆滞僵化之笔。最后用浓白粉勾勒花丝并点出中间花柱，取浓粉黄色用立粉法点蕊。

三只蛱蝶是整个画面灵动韵味的点睛之笔。右上角一只身披五彩的斑蝶在海棠花的环绕映衬下显得更为华美，左侧两只白翅蝴蝶，身姿小巧，羽翅半透，轻盈而灵动。如果说花叶枝干用的是重彩复染的方法，那么蛱蝶采用的是淡彩勾染的办法。花蝶之间，轻重对比，浓淡相宜。五彩斑蝶依据斑纹的深浅分别平涂清墨、淡墨和中墨，以此奠定基色。要注意斑蝶每个局部的浓淡区分，后翅以中墨整体罩染，前翅以淡墨大面积罩染，眼睛以淡墨分染。五彩斑蝶后翅红色斑纹平涂薄朱红色，次用白粉复勾白色纹理，用白粉直接点写白斑部分。斑蝶身体上的黑斑用淡墨退晕法多次点写，眼部用三绿在眼圈中间点染，触须及腿部勒染赭石。白翅羽粉蝶则用淡白粉由外往内统染，注意翅膀边缘细心提染中等浓度的白粉，向内留有纸张的底色，充分表现出白翅的通透轻薄之感。

海棠花老干部分以墨色托底再用茶色皴染，疤节部分要留白，用茶色在花头及叶子四周略略烘染。待渲染完成，即用笔行线进行复勾，枝干部分以铁线描为主，特别是疤节部分要注意顿挫变化。临写尾声的画面提勾阶段，以铁线描勾勒花叶部分，表现出比较明显的起伏变化。以钉头鼠尾描勾勒细叶叶筋，以轻柔舒缓的细铁线勾勒花瓣。全画在临写过程中要依据整体效果反复调整、精雕细琢，直至效果最佳。

白牡丹图页

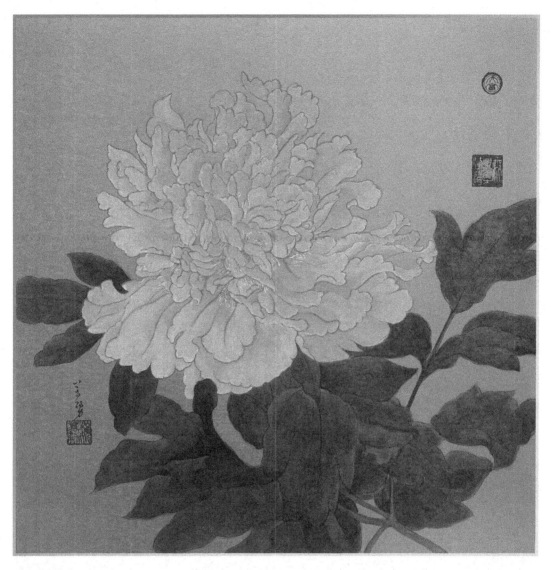

《白牡丹图页》，潜金纸本设色，横48厘米，纵48厘米，作于二零一九年八月

《白牡丹》
唐·白居易

白花冷澹无人爱，亦占芳名道牡丹。
应似东宫白赞善，被人还唤作朝官。

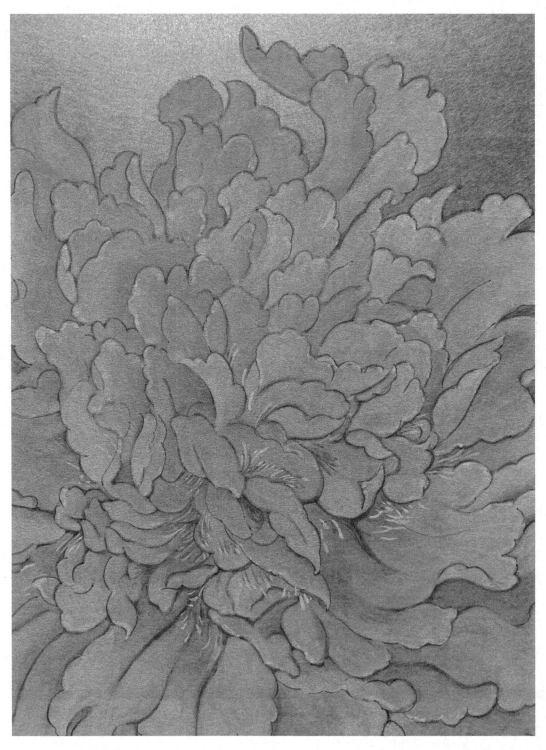

局部一

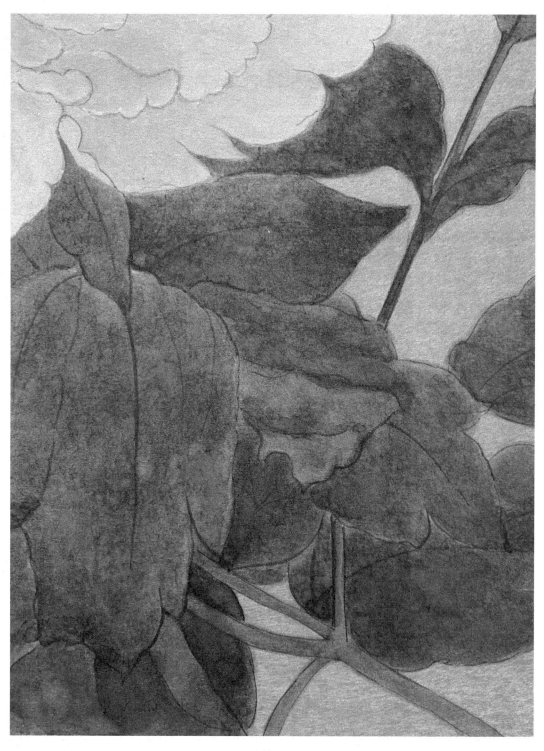

局部二

无人自芳馨

《白牡丹图页》，原作绢本设色，横 23.5 厘米，纵 24.1 厘米，宋徐熙作。徐熙，字北汀，吴江人，工山水。本作属于宋代院体花鸟画的成熟和鼎盛时期的代表作品，其在应物象形、意境营造、笔墨技巧等方面都臻于完善。北宋前期的花鸟画主要是继承唐五代的传统，画法多学徐熙、黄筌二体，"钩勒填彩，旨趣浓艳"的富贵风格更为世间所崇尚。北宋后期，在宋徽宗赵佶的大力倡导下，花鸟画从宫廷所喜好的院体风格进一步向工笔写实发展，笔法工整细腻，画风富丽典雅，达到中国历史上的颠峰。院体花鸟画创作长盛不衰，并逐渐呈现多样化的发展趋势，从较为统一的工笔重彩发展到工写结合、墨彩兼施、花鸟树石山水相配合，形成了新颖多彩的面貌。北宋徽宗到南宋宁宗、理宗这一时期的佳作最多，其风格多以严谨、精巧、工细见长。画面小中见大，意趣无穷，不仅有小幅册页，亦有鸿篇巨制。

牡丹之名，兴于隋唐，盛于两宋。中国自古就有种牡丹、爱牡丹、赞牡丹的文化习俗。牡丹受到了上至皇室贵族下至寻常百姓的社会各阶层的喜爱和推崇，是象征吉祥幸福、繁荣昌盛的"国花"。

两宋之时，我国已经形成了一定规模的牡丹产业，出现了拥有高超种植技术，专门从事花卉种植的"花户"。《东京梦华录》载："是月春季，万花烂漫，牡丹、芍药、棣棠、木香，种种上市，买花者以马头竹篮铺排，歌叫之声清奇可听。"由此可知，宋代花卉商品交易十分兴盛，经济效益属实可观。宋人对牡丹种植技术似乎有着异乎寻常的关注，以牡丹引种、嫁接为代表的的种植技术日渐完善。陆游《天彭牡丹谱》中有载："花户始盛，皆以接花为业"。可见，这些技术高超的花户擅长种植培育各色牡丹名品新品，如浅色胭脂楼、绛色胭脂楼、双头绯红等，推陈出新，争奇斗艳，世所罕见。

两宋之时的牡丹之盛皆源自于宋人对牡丹的独特钟爱之情。其时，春日赏花已经成为京城人士倾城出动之盛事。欧阳修名篇《洛阳牡丹记》载："洛阳之俗，大抵好花。春时，城中无贵贱皆插花，虽负担者亦然。花开时，士庶竞为游遨，往往于古寺废宅有池台处，为市井，张幄帟，笙歌之声相闻。"清明寒食之节，官民同赴花盛之处，赋诗宴饮，车马笙歌，热闹非凡。三五好友相约，于春和景丽之时邀赏牡丹，俨然成为当时民众世俗生活的重要组成部分。人与花营造出一片繁花似锦，海晏河清的太平图像。

唐刘禹锡诗名篇《赏牡丹》诗云："唯有牡丹真国色，花开时节动京城。"自唐以

来，牡丹因其雍容华贵、富丽堂皇之姿和吉祥美满、繁荣昌盛之意，赢得了人们的钟爱和欢喜，国人似乎把最美好的寓意寄托于牡丹之上。牡丹勾勒出中国人亘古不变的对美好生活的追求，代表着人民群众最质朴的期盼与追求。牡丹具有非常丰富且独特的内涵，可以说牡丹还有一种孤芳自赏、不畏权贵的风骨力量。"不特芳姿艳质足压群葩，而劲骨刚心尤高出万卉。"宋高承《事物纪原》载唐武则天冬日游园，一时兴起，号令天下百花于寒冬之时限时开放。百花慑于帝王威仪，不得不开。其间独有牡丹没有按时开花，因忤逆武皇而遭到贬斥。这种刚直不阿的精神也是牡丹的另一种独特品质，为世人所赞颂。

宋人爱花，尤爱牡丹。"一朵妖红翠欲滴，春光回照雪霜羞""浅红妍紫各新样，雪白鹅黄非旧名"牡丹的意象是十分丰富多元的。在宽松的社会环境下，宋代商品经济繁荣，市民阶层兴起，市井文化多姿多彩，这种氛围为文化的世俗化、平民化创造了时代条件。宋人通过鲜艳明媚的色彩映衬，营造出强烈的画面感，凸显出牡丹的光鲜美艳，又多以牡丹比喻雍容华贵的佳人，"群芳尽怯千般态，几醉能消一番红"。牡丹在宋人的审美世界中占有重要的地位，作为雍容华贵的象征，艳丽的牡丹富含祥瑞的文化寓意，寄托了宋代士人的人生理想和济世情怀，牡丹花也成为大众日常生活中追求富贵与吉祥的装饰与陪伴。可见，牡丹花的花语花意是复合的，不是非此即彼，而是并存于当时人们的观念之中的。

牡丹花形硕大、雍容华贵、而白色牡丹于此中又别有一番高洁的姿态，此幅《白牡丹图页》就是繁华盛世、生活富足的一种文化心态和精神生活的追求与象征。白牡丹既有着富贵美好的世俗品味，又"化俗为雅、雅俗共赏"，展现出萧疏狂浪的人生情怀，寄托一份遗世而独立的情操。白居易酷爱色如净雪的白牡丹，在其《白牡丹（和钱学士作）》诗中说道："城中看华容，旦暮走营营。素华人不顾，亦占牡丹名。闭在深寺中，车马无来声。唯有钱学士，尽日绕丛行。怜此皓然质，无人自芳馨。"审美观念往往带有时代的烙印，对立统一的审美趋向，是映照多元文化格局的镜子。"白牡丹"展现出的俗与雅的比照，正是那个时代的侧影。

全画构图饱满，设色富丽中又见清雅。一只绽放的白牡丹从画面右下角斜倚折曲而出，花头硕大，先声夺人，花圆叶茂，独占鳌头。洁白的花瓣由花蕊处层叠展开，姿态丰盈，美不胜收，几只枝叶前后交叠，环绕其间。花叶交映，就像侍儿环绕的神仙妃子一般。

临习此画首要精心品读，稳健落笔。以淡墨粉稿经营位置之时，注重全画的布局，把准物象的形体与姿态，注意花瓣和花叶之间的穿插关系。临习过程中，随时对粉稿进行调整，使花头、花叶、枝干的形态符合牡丹的生长规律。用淡墨勾勒花头，线条要圆润流畅中见抑扬顿挫。形态布局初具，始用淡墨从叶根处渲染叶片，注意还原由叶片的

俯仰向背而形成的浓淡轻重之变化。以墨托底，用深绿含水行色，注意纸张特点，并在叶片上色渲染过程中不断调整笔锋的走势，从而使墨色和敷彩自然有机地融合在一起，生动自然地表现出花叶的风姿。白牡丹花瓣是由外向内分层渲染，根据花瓣的层叠结构，以极淡之粉色侧锋用笔，沿花瓣边缘依形用笔，气息稳健，待上一遍颜色初干之时再叠加渲染，逐步形成一种既沉稳亦通透的色彩效果。枝干用墨色皴染，一气呵成。深入刻画阶段用花青色分染叶片，再以粉色提染花瓣，进一步强化花头的体积感与质量感。临习的过程是研究与实践的统一，不可一蹴而就，只有多分析，多思考，融会贯通，方能使画艺日臻精进，感悟古贤之雅趣，渐进古贤之境界。

海棠图页

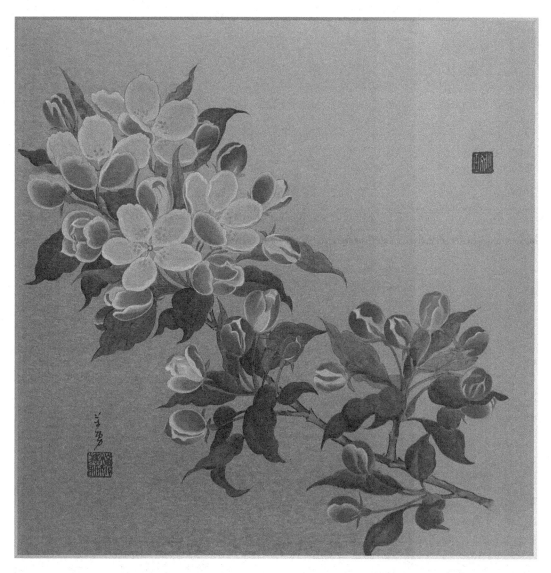

《海棠图页》，潜金纸本设色，横48厘米，纵48厘米，作于二零一八年十一月

《海棠花》

宋·王安石

绿娇隐约眉轻扫，红嫩妖娆脸薄妆。
巧笔写传功未尽，清才吟咏兴何长。

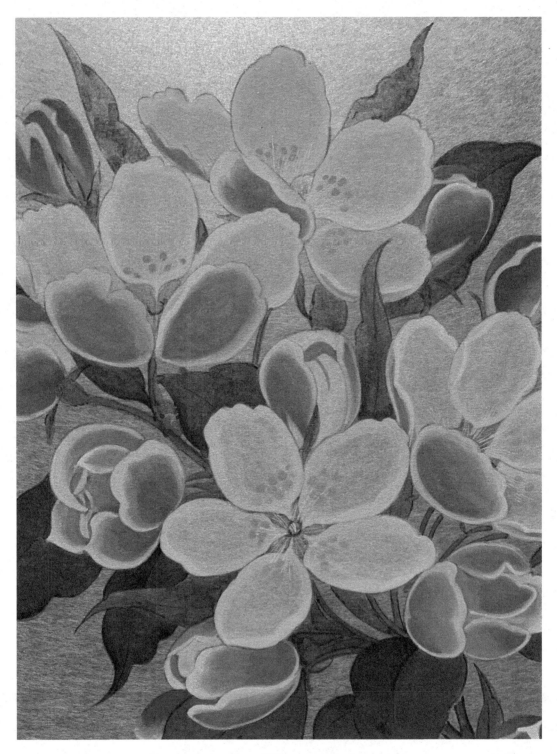

局部一

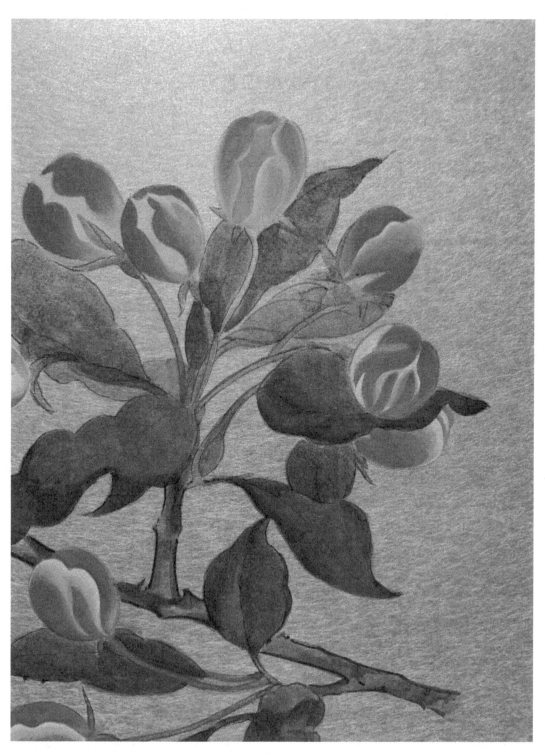

局部二

花中使至尊

《海棠图页》，原作绢本设色，横 23.4 厘米，纵 24 厘米，宋林椿作，现藏于中国台北故宫博物院。林椿，南宋钱塘人，南宋孝宗淳熙年间画院待诏，师法赵昌，擅花鸟、草虫、果品。设色淡雅，笔法精妙，生机盎然。林椿之作善于表现自然物象微妙的形态，得先贤画法之正传，融入自身的情感修养及对自然的高妙感悟，捕捉了自然物象微妙的瞬间感人形态，以绘法写照心境，形成了独居个性的艺术风格。所作小品居多，后世有"极写生之妙，莺飞欲起，宛然欲活"之誉。

《海棠图页》完美展示了宫廷院体绘画的精湛技艺。画面上一枝西府海棠侧倚而出，其花或灼灼盛开，或含苞待放。花之技法以白粉为底，罩以胭脂红，勾画晕染，工整细致，清丽端庄，娇柔可人，栩栩如生，颇有"只恐夜深花睡去，故烧高烛照红妆"之意。

中国人与花卉的情缘渊源悠久，花卉自古便是寄托人们思想感情、托物言志的载体。几乎每种品类的花卉都附有与之相关的神话传说。海棠花相传为上天玉帝的花神"玉女"落入凡间，可见海棠带有袅袅仙家高贵之气。海棠主题的绘画作品技艺精湛，富丽堂皇，色形丰富，充满着人文意蕴，诗情画意中的海棠有着平淡天真、清丽高贵的品格。借花以抒情，海棠花是宋代"格物"与"诗意"交融的艺术想象，在中国古代花鸟画中独具一格。

对于海棠最早的记载出现于《诗经·卫风·木瓜》，"投我以木桃，报之以琼瑶"。这里的木桃就是木瓜海棠。海棠一词，约出现于唐代。海棠花身影绰约，虽不比梅花之素雅，桃花之妍丽，牡丹之富贵，菊兰之清高，但其明丽清贵之态自古便吸引大批文人雅士的称赞和歌咏，成为文人抒发内心情愫和生活感悟的独特意象符号，特别是两宋时期。宋王禹偁《商山海棠》诗云："春里无劲敌，花中使至尊。"海棠花被誉为花中至尊，是贤才仁德的花神，具有神幻尊贵的超然之品。宋苏轼《海棠》诗云："东风袅袅泛崇光，香雾空濛月转廊。只恐夜深花睡去，故烧高烛照红妆。"脍炙人口的名篇将海棠融入于情感之中，宛若一位遗世而独立的佳人，有着"幽独傲岸"的品质。宋杨万里《二月十四日晓起看海棠八首》诗云："除却牡丹了，海棠当亚元。艳超红白外，香在有无间。"文人雅士不吝笔墨地抒发对海棠的赞咏之情。春意阑珊中，海棠花总能牵动文人雅士敏感的情丝，有明媚时的伤春之情，亦有娇美时的离思之苦，更有柔弱时的自况之忧。海棠寄托着缠绵悱恻而又魂牵梦萦的情感。古人寄情于海棠，把对人世间的自由和

爱情、把对幸福美好生活的渴望都转化为对自然生命的追求和赞咏，隽永而绵长，恒久而经典。

临写此画注意把握林椿行墨设色的细致笔法，一步步、一层层稳步推进。先以淡墨勾勒轮廓，布局造型。以白粉由花缘部分向花心淡淡分染，花瓣中心注意留白，翻折处以白粉多次罩染，遂形成轻重之对比。分染过程中关注留白的色阶，淡色之下要透出纸张的底色。又因白色由轮廓向花心过渡，分染的白色沿着花缘积起一道"白线"，在底色与白线的对比之下，凸显出花瓣轻薄透亮的质地。花叶的敷色尤为精妙，分染花叶时注意深浅浓淡的转换，预留出极细之水线。叶片基于正反向背之不同，敷色皆有特点。叶缘、叶脉要各自分明描绘，展现出花叶自身的凹凸起伏。行笔设色清淡而不寡薄，含蓄而又明丽。全篇研习要做到状物之精微全寓于缟素、渐进之中，古之先贤的高超手法可见一斑，令人叹服。

荷蟹图页

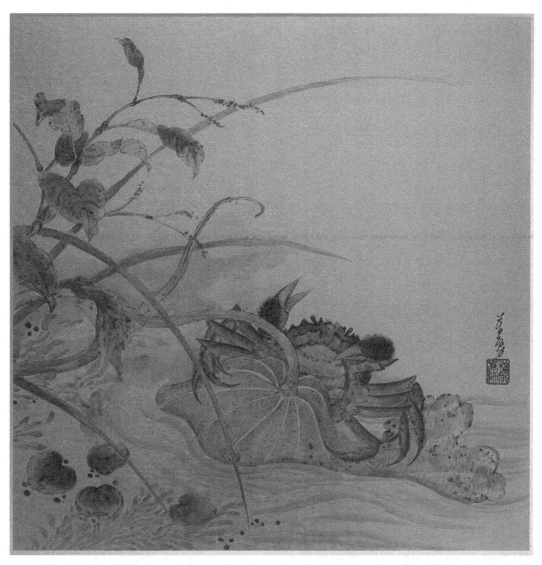

《荷蟹图页》，潜金纸本设色，横48厘米，纵48厘米，作于二零一九年十二月

《忆江南游二首》

唐·羊士谔

山阴道上桂花初，王谢风流满晋书。

曾作江南步从事，秋来还复忆鲈鱼。

曲水三春弄彩毫，樟亭八月又观涛。

金罍几醉乌程酒，鹤舫闲吟把蟹螯。

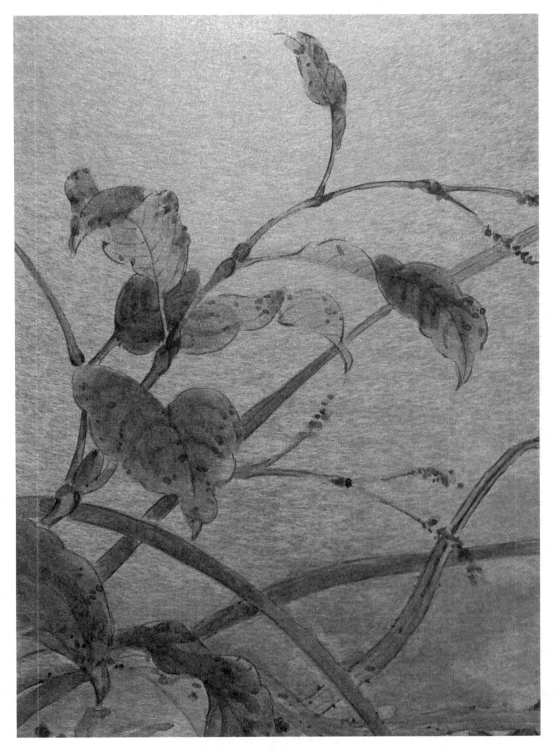

局部一

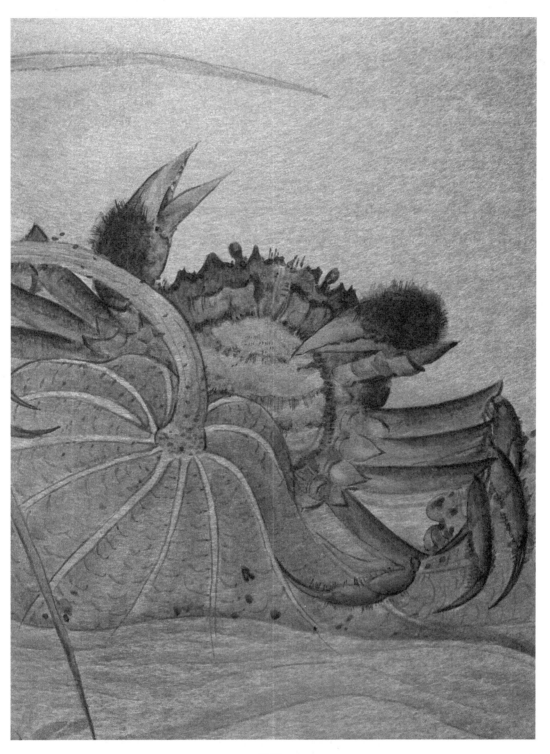

局部二

树阴照水爱晴柔

　　《荷蟹图页》，原作绢本设色，横 28 厘米，纵 28.4 厘米，宋佚名作，原作无款，钤印一方，印文模糊不辨，现藏北京故宫博物院。

　　一弯潺潺流水之畔，隐约可见漂浮着红蓼、蒲草、浮萍、水藻，几片枯黄斑驳的荷叶半浸于水中，一只团脐雌蟹挥螯付于荷叶之上。时已入秋，正是秋高气爽，蟹美膏肥之时。《荷蟹图页》画面刻意求真，动静结合，趣味天成，可能是荷花螃蟹类题材最早的作品。画面意境生动，题材别出新意，叶的颓势与蟹的鲜活形成了强烈的戏剧比对。荷叶用双钩夹叶法描绘，叶之叶筋、斑纹及茎上的小刺都刻意求工，团脐雌蟹用笔缜密严谨。宋代院体绘画讲求赋色之功、笔法之道、造型之细、形象之真。这种风格是在五代基础上得以发展的，尤其是经过北宋书画皇帝宋徽宗的大力推崇，画家们对不同画风兼收并蓄，形成了用墨勾线定形，或填色或染墨，笔法细劲而有变化的风格。不过这种画风在不同时期、不同画家身上会显现出各自的特点。

　　临写此画重点在于墨线造型、敷色点染的笔法表现，特点在于行笔、落墨，极有骨气风神。宋代院体绘画通过观察自然万象，对物象神态进行细致入微的写照描绘，在达意传神方面臻于完美。临写过程中应充分感悟原作题材之别出新意、画面之意境生动、笔法之缜密严谨。独具特色的"荷蟹"题材在宋代以后的绘画中传承不绝，直至大写意花鸟画中亦屡见不鲜。

红芙蓉图

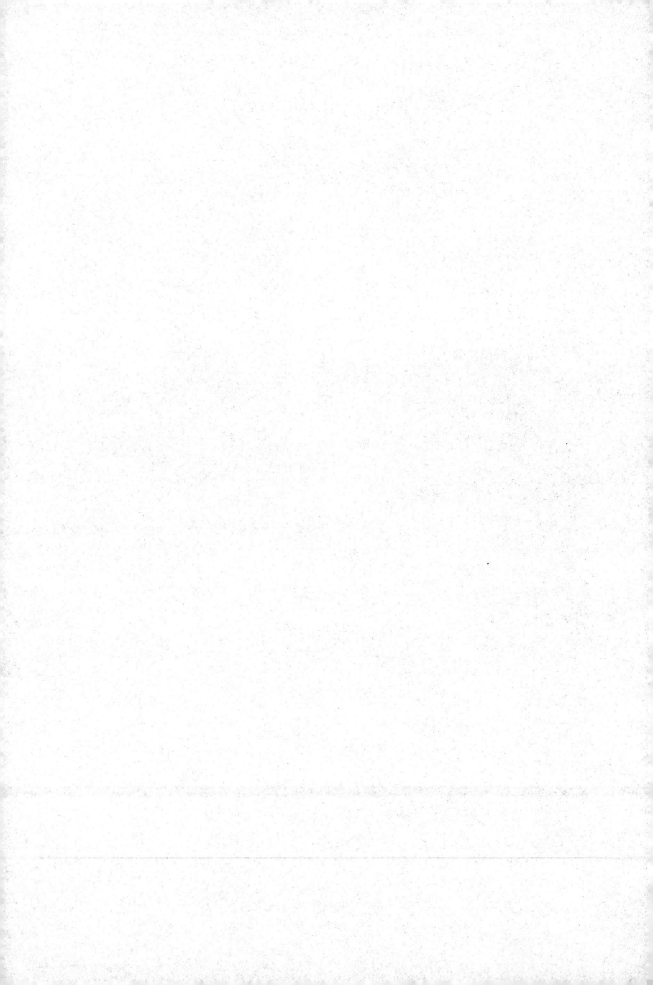

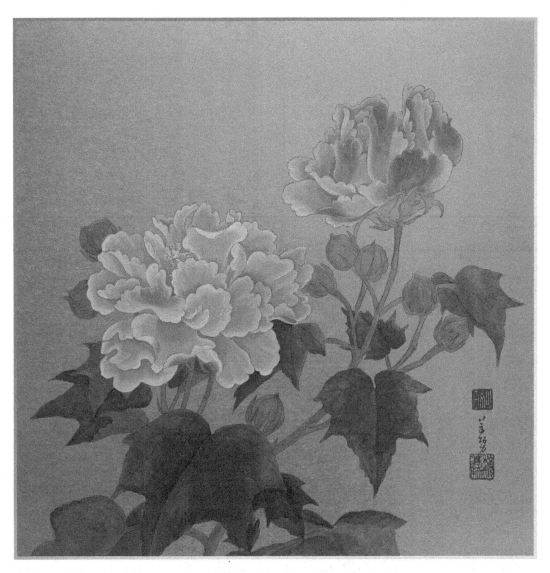

《红芙蓉图》，潜金纸本设色，横48厘米，纵48厘米，作于二零二零年一月

《菩萨蛮·红云半压秋波碧》

宋·高观国

红云半压秋波碧，艳妆泣露娇啼色。

佳梦入仙城，风流石曼卿。

宫袍呼醉醒，休卷西风锦。

明日粉香残，六朝烟水寒。

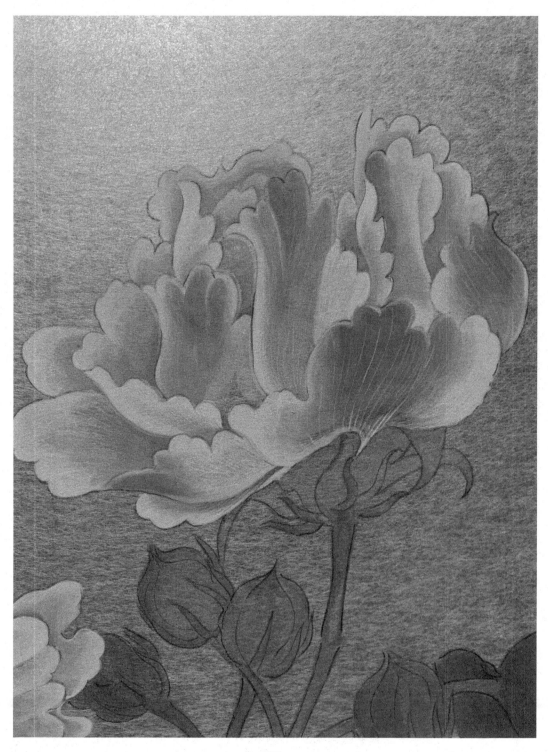

局部一

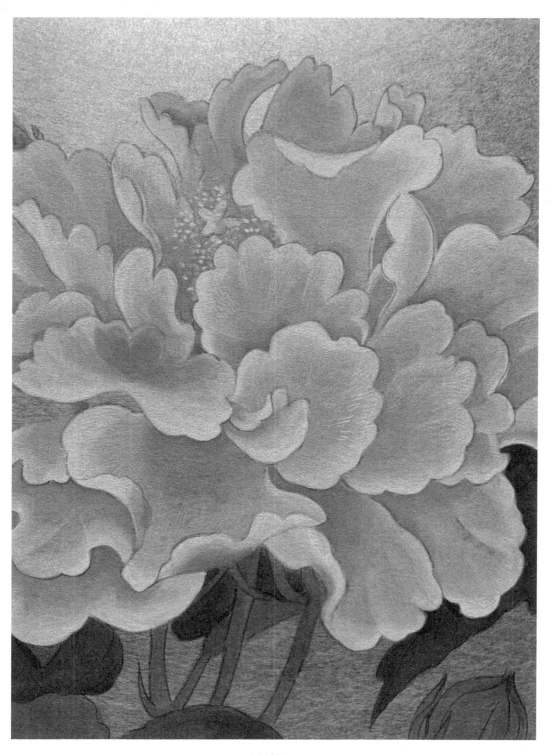

局部二

芙蓉脂肉绿云鬟

　　《红芙蓉图》，原作绢本设色，横 25.8 厘米，纵 25.5 厘米，宋李迪作，现藏日本东京国立博物馆。

　　《红芙蓉图》为《红白芙蓉图册页》之一，传入日本之后，艺术家为了配合日本唐绘鉴赏（在此唐绘指自中国带回日本的绘画），遂将其改裱成一对日式挂轴。两幅挂轴左上角都题有"庆元丁巳李迪画"，无钤印。画面生意浮动，变化微妙，笔法细腻，气韵高洁，是李迪的代表性佳作。

　　李迪，河阳人，供职于孝宗赵昚、光宗赵惇、宁宗赵扩三朝画院，是南宋画院花鸟画的代表人物，擅画花鸟、走兽、竹石，长于写生。李迪之画风可谓承上启下，从中既可以看到北宋画院的遗风，又可以看到南宋初期花鸟画的风貌。画史记述他的作品"精俊如生，且笔墨洁净，气韵绝伦，写生中神品也"，论其画鸠"作寒冷状，精俊如生"；画鹡鸰"翘翘欲起"。董其昌赞其"尤出人意表"。传世作品有《红白芙蓉图》《风雨归牧图》《雪树寒禽图》《鹰窥雉图》等。其子德茂，传承家学，专事花鸟，宋理宗淳祐年间任画院待诏。

　　《红芙蓉图》《白芙蓉图》是公认的南宋院体花鸟画的巅峰之作，画中的芙蓉应为醉芙蓉，其花初呈白色，日久边缘会显出红色。两朵娇艳欲滴的芙蓉花依入画面，李迪用五代黄荃始创的勾勒晕染之法，经过个人的体悟与探索，又演绎出新的风貌。画面色彩清丽，晕染采用没骨之法，行笔用色，过渡自然，成功地表现出芙蓉花花瓣形态以及色彩细微的变化特征。画家用细腻而通透的色彩，展现出一派富丽、鲜润的韵味。本作描绘观察细致，笔法精彩，极为写实，用笔纤细且色彩层次微妙，情趣天成。画家在画面构图中善用留白，也显得全画自然而静谧。李迪在传统的勾勒填色中，将水色的应用与没骨的画法发挥到了极致，画面色彩通透鲜亮，自然雅致，将自然物象各种层次的微妙变化一一呈现。这里既有宋人高妙的技法，又有丰沛的人文精神，是我们在临习研究过程中需要学习和借鉴的。

　　临习此画，要注意把握画面整体的雍容典雅的气韵。在构图上精准把握住芙蓉花的风拂之感，花枝向上为"S"形弯曲，颇似水袖舞动的身姿，又像颔首的仙子。要准确把握花头的圆润饱满和枝叶的疏朗开阔之意。芙蓉花的花瓣向中心围拢，弯曲较大，花瓣与花瓣之间留有恰到好处的空隙，好似有微风在花瓣间流动。设色优雅雍容，艳而不

俗，用白粉渲染要轻敷薄染，层层叠加，注意花叶的透明感和花瓣叶片之间的气韵浮动之感，渐臻仙境之妙。叶片的临习以淡墨打底，用沉稳的墨绿和粉绿渲染，融合富贵与野逸两种笔法，达到视觉审美的平衡。线条要注意笔法，在纤细中极尽跳跃灵动之态，其间多有中断透气之处，要笔断而意连，避免铁线紧勒之感。此画达到了色与墨的美妙平衡，和谐中又富有变化，用色彩引导观者的思绪，营造出玄妙的意境。

红药图

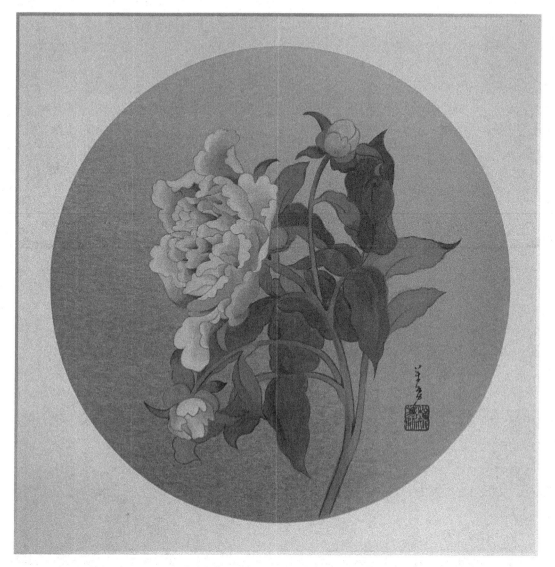

《红药图》，潜金纸本设色，横 45 厘米，纵 45 厘米，作于二零二零年二月

《芍药》

唐·韩愈

浩态狂香昔未逢，红灯烁烁绿盘笼。

觉来独对情惊恐，身在仙宫第几重。

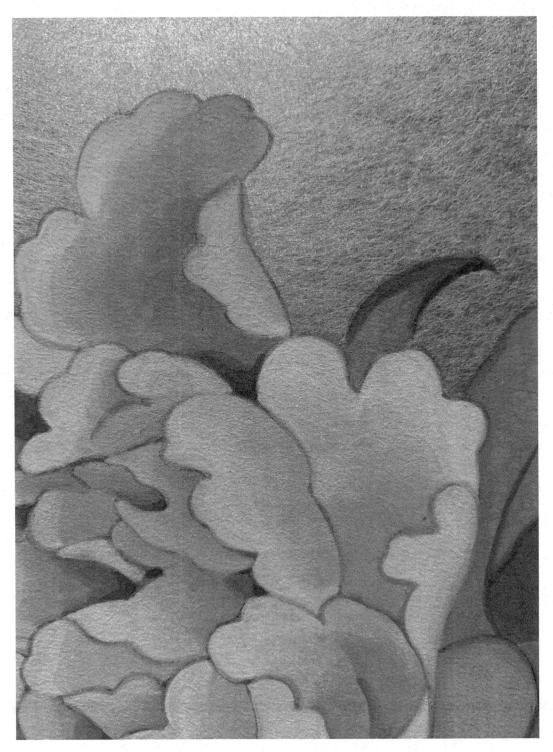

局部一

局部二

花才半展红

　　《红药图》，原作绢本设色，横 23.8 厘米，纵 19.1 厘米，宋虞师文作，现藏美国大都会艺术博物馆。原画下部有"广陵"，"六湖"二印，另有二印印文已不可辨。"念桥边红药，年年知为谁生。"诚如宋姜夔《扬州慢》名句所言，芍药自古便是入画的名花。此画描绘有红芍药一枝三朵，主花并未正面取势，而是取侧姿，恍若临风浥露，蹁跹起舞，尽呈芍药花之娇羞妩媚，在写实与写神之间完美平衡。画法落落大方，笔墨纯熟，法度井然，于法理之内求神韵，该作逐步刻画物象的成熟工序，有着鲜明的时代特征。此画画法比较粗犷，茎秆等处处理得较为粗壮，一洗纤弱之风。

　　芍药古称"花相"，乃是花中宰相之意。芍药很早就进入了绘画题材，据《煊赫画谱》中的"画目"所载，以芍药为主题的画作共计 20 余套，分别为：五代黄筌所绘芍药家鸽图一，瑞芍药图一，芍药黄莺图一，芍药鸠子图二。五代徐熙所绘牡丹芍药图一，芍药杏花图一，芍药图九，湖石芍药图三，蜂蝶芍药图一，芍药桃花图一。北宋黄居寀绘芍药图一，徐崇嗣绘牡丹芍药图一，芍药戏猫图一，写生芍药图二，芍药图一。北宋赵昌绘芍药图二，海棠芍药图一，石榴芍药图一。北宋易元吉绘芍药鹁鸽图二，写生芍药图一。

白梅翠禽图

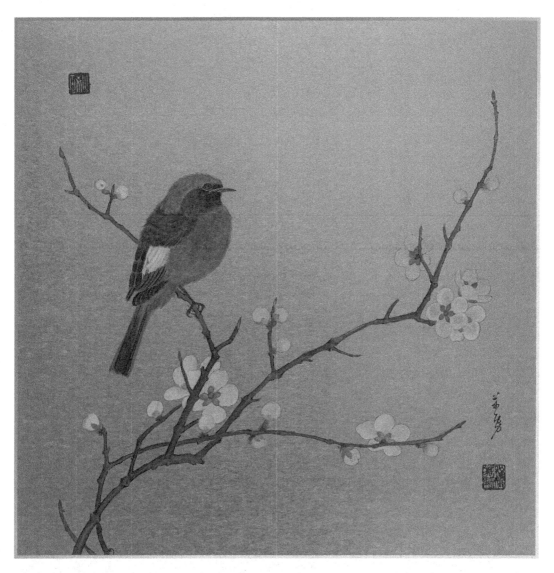

《白梅翠禽图》，潜金纸本设色，横48厘米，纵48厘米，作于二零二零年六月

《白梅》

元·王冕

冰雪林中著此身，不同桃李混芳尘。
忽然一夜清香发，散作乾坤万里春。

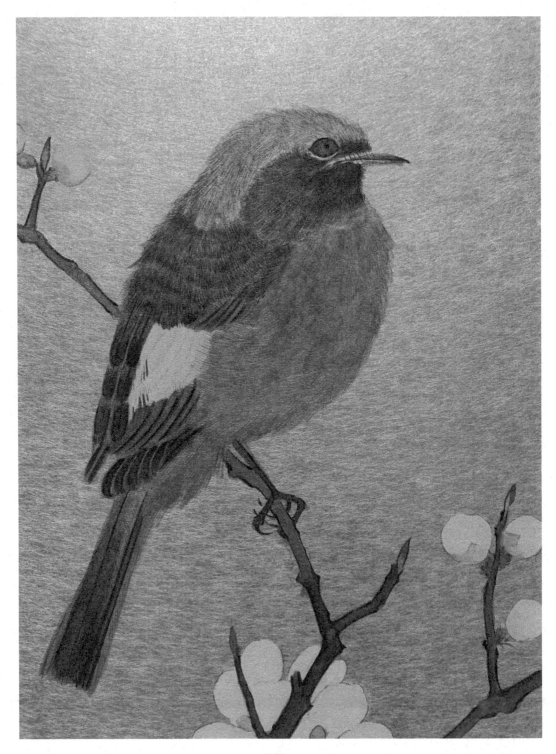

局部一

局部二

冻香飘处宜春早

《白梅翠禽图》，原作绢本设色，横 23.8 厘米，纵 24.5 厘米，宋佚名作，现藏美国克利夫兰美术馆。画中一小雀儿蹲立于枝头，羽毛丰厚，橙乌相间，目如点漆，神态闲适。画名为翠禽，一般意义上的翠禽指毛色青绿之翠鸟，但白梅开于冬末春初，再详观画中鸟儿，与翠鸟毛色形态差异较大，或因古人将此类彩色鸟儿统称为翠鸟。

画中之鸟头顶至背部披羽呈青灰色，黑色背羽和翅羽间有明显的白色翅斑。腰部及尾羽呈棕红色，间错鸭青色。前额、头侧、颈部、上胸为黑色，其余皆呈棕红色。鸟爪细劲有力，喙短而锐。综合其实，笔者考证此"翠禽"应为北红尾鸲，俗名灰顶茶鸲、红尾溜，是中等体型而色彩艳丽的鸟类。北红尾鸲性机警、善鸣叫，多单独或成对活动，常见栖息于山地、河谷、林缘等地，主要以危害农作物和林木的害虫为食，是我国常见的益鸟。古人通过对日常生活的细致观察，对这些陪伴人类生活的小生命给予了别样的关注，倾注了美好的关怀。北红尾鸲每年迁徙时从西伯利亚飞往南方越冬，画面中的北红尾鸲蹲立于白梅枝头，似乎刚刚飞过千山万水、林海雪原，抖落旅途中寒凉潮湿的水汽，还带有一丝旅行的疲惫。羽毛半湿还未干，暂歇于枝头，稍事休息，整装待发。白梅恬静悠远的香气似乎也给这位远方来客提供了难得的闲适。梅禽呼应，相得益彰，鸲鸟与白梅皆是春日郊野常见的景色，然鸲鸟机警，颇难留观，古代画家的高超画艺可见一斑。

元王冕《白梅》诗云："冰雪林中著此身，不同桃李混芳尘。忽然一夜清香发，散做乾坤万里春。"诗人采取托物言志的手法歌咏了白梅高洁的品格。白梅生长在冰雪丛林之中，冰清玉洁，超凡脱俗。梅花并无桃花之秾艳，亦无杏花之繁丽，但夭桃秾李，美则美矣，少了一份高洁的雅趣。桃李苦于争春，未能脱俗，相形之下，白梅则迥异俗流，堪当"清香"二字。白梅遗世而独立，诚如唐罗邺《早梅》诗云："冻香飘处宜春早，素艳开时混月明。"白梅的香是淡雅而轻柔的，反衬着皎洁的月光，让月色因梅花而更显洁净。有了梅花的陪伴，北红尾鸲身处的严寒似乎不再那么漫长，春天就在不远处，忙碌的时光在这尺幅之间也有了宁静的港湾。

猎犬图

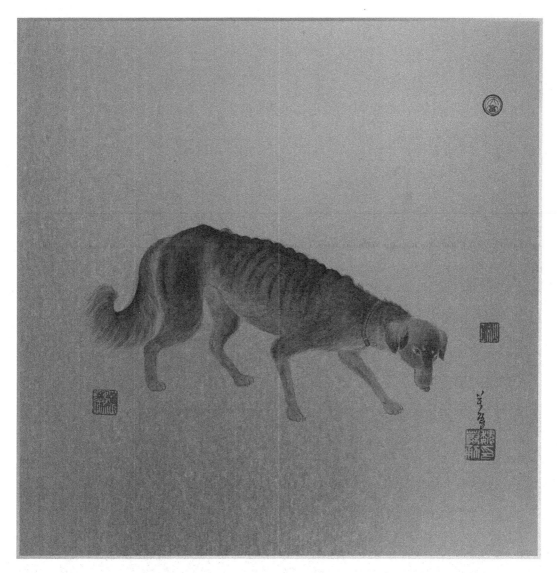

《猎犬图》，潜金纸本设色，横48厘米，纵48厘米，作于二零二零年四月

《就野人买兔》
宋·梅尧臣

霜浓草白兔初肥，苍鹘调拳猎犬携。
剩付钱刀买庖馂，不须缘径更求蹄。

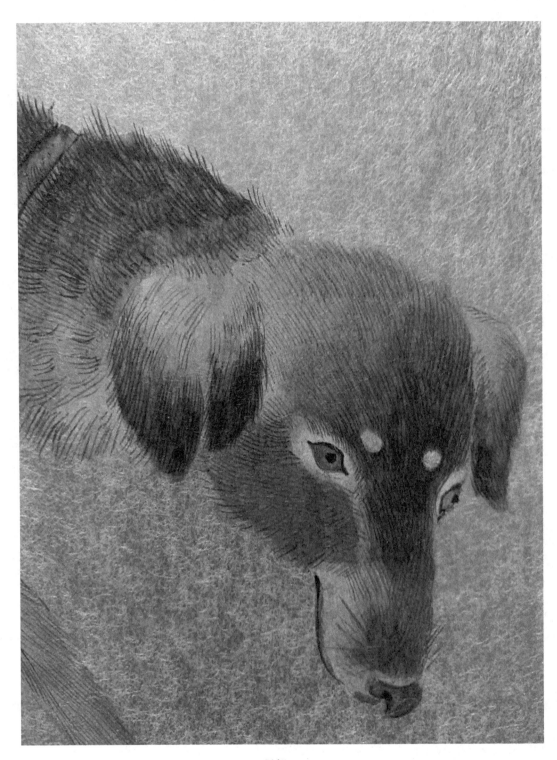

局部一

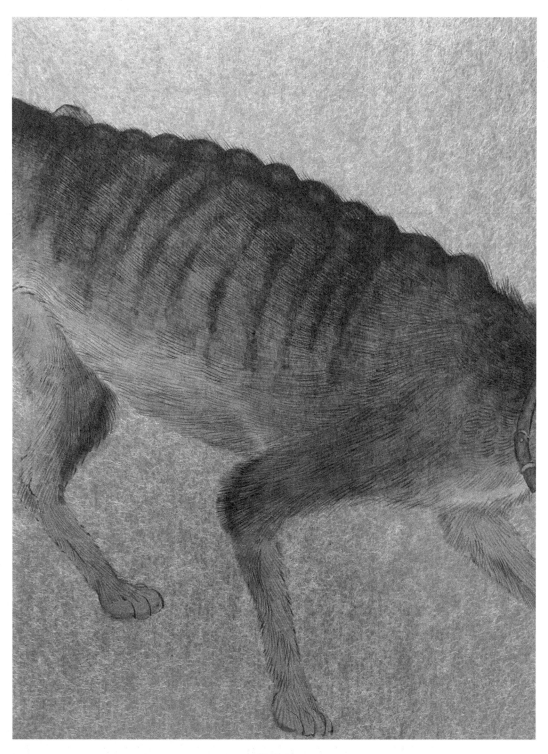

局部二

牧童望村去，猎犬随人还

　　《猎犬图》，原作绢本设色，横 26.9 厘米，纵 26.5 厘米。宋李迪绘，现藏北京故宫博物院。原载《历代名笔》，著录于《虚斋名画录》。画面落"庆元丁巳岁李迪画"楷书款，钤有"都省书画之印"及清代耿昭忠鉴藏印多方，对幅有耿昭忠题记一则。

　　李迪，南宋孝宗、光宗、宁宗时期画院画家。擅画花鸟、竹石、走兽，有时亦作山水小景。其作品大都取材于村野生活，无论飞禽、走兽，皆刻画得细致生动，神形毕具，使观者感受到一种浓厚的生活气息。

　　犬类作为专门的绘画题材最早出现在宋徽宗《宣和画谱》中所单设的"鸟兽"一门，李嵩、赵永年等皆是画犬的名家。以犬为主题的传世名作有《萱草戏狗图》《乳犬戏蝶图》《秋葵犬蝶图》等。李迪《猎犬图》是宋代宫廷院体绘画审美趣味的典型代表。画面描绘了一只相貌堂堂的宫廷御用猎犬，犬首低伏，目光锐利，身躯矫健，缓步紧行，给观者一种一触即发的警觉感。画中之猎犬构图呈三角状，造型准确、形态生动，笔意刚柔相济，色彩质朴浑实，细节刻画入微，毛茸茸的细毛和脚爪皆清晰可见。

　　研习此画要仔细观察学习北宋院画工细写实的画风，注意特定意境和瞬间情态的表现。犬乃平素常见之兽，然而越是日常生活中熟悉的事物越难刻画，要重视对形象情状的观察与体会。古人之观与今人不同，画家将真实物象用平面化的视角展现在画面上，准确表现猎犬的身形比例与动作特征，四足位置安排巧妙，使身体与四肢动作呼应，抓住瘦而不弱，闲而不惰的精神状态。背景空无一物，却让人产生无尽联想，虚实结合，体现了猎犬的机敏之态，此时无声胜有声，此乃中国传统绘画常用之法。猎犬毛发的刻画是此画的点睛之笔和重中之重，是画面笔墨精妙的决定环节。要仔细分析猎犬身体不同位置、不同结构的骨骼、皮肤、毛发的统一与区别。用墨色渲染猎犬的身形体格特征，同时要画出形体所展现的光感的阴阳向背与曲直扭转。猎犬全身集中分布有浅黄色的毛发，注意用淡色反复渲染，继而与墨色自然衔接。要仔细把握原画表现手法多样的特点，针对不同位置和结构的毛发采用不同的笔法进行勾勒和描绘，用淡墨全面勾描，初步铺陈出绒毛的特点。在犬首位置用较软较淡的短线勾描，脖颈位置的皮发用较实较深的墨线勾描，犬身用长直线，犬尾用长曲线。务求生动逼真，合情合理，一丝不苟，既要细致真实，亦要活泼可爱，以求在工细中带有田园农舍的粗率天真之意。研习此作，在掌握先贤高超画功的同时，对以宋代院体花鸟画为代表的中国传统院体绘画之美学也会有更加深刻的感悟与体会。

榴枝黄鸟图

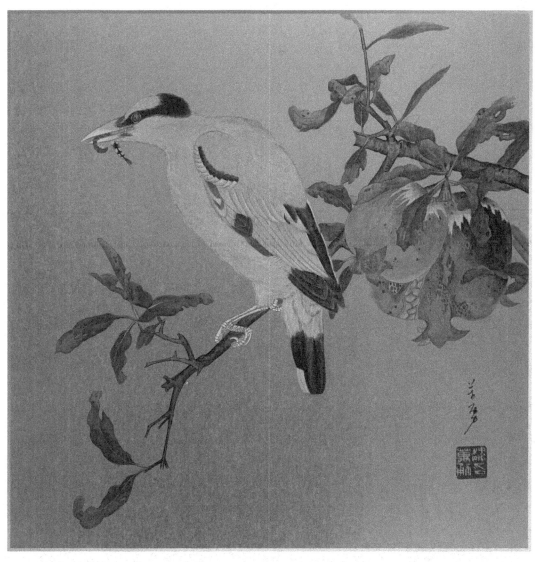

《榴枝黄鸟图》，潜金纸本设色，横48厘米，纵48厘米，作于二零二零年五月

《滁州西涧》

唐·韦应物

独怜幽草涧边生，
上有黄鹂深树鸣。
春潮带雨晚来急，
野渡无人舟自横。

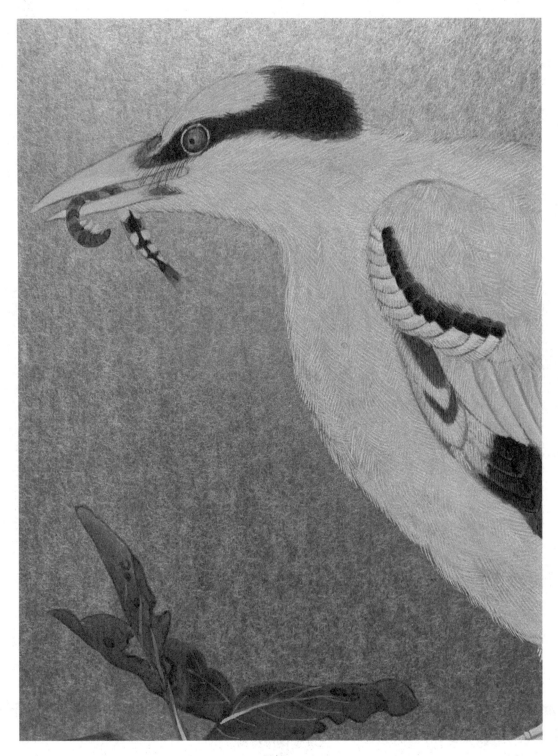

局部一

局部二

花拆香枝黄鹂语

　　《榴枝黄鸟图》，原作绢本设色，横 25.4 厘米，纵 24.6 厘米，相传为宋毛益作，藏北京故宫博物院。无款，钤鉴藏印"张笃行印"，其余二印印文不辨。对幅有墨书清乾隆皇帝御题诗一首："榴子熟时莺转时，野虫衔得集横枝。笑他自喜权供饱，却忘有人弹扰之。辛亥清和御笔。"并钤"八徵耄念之宝""太上皇帝之宝""八徵耄念""自强不息"玺印。此画著录于《石渠宝笈》。毛益，南宋宫廷画家。主要活动在宋高宗和孝宗时期，江苏昆山人，乃画家毛松之子。他曾为宋孝宗乾道年间（1165—1173）画院待诏，擅长翎毛、走兽、花卉等，尤工渲染，所绘禽鸟具飞鸣之势。

　　画面展示了一幅秋日小景，石榴的枝干自右向左探出，沉甸甸的两个石榴垂挂于枝干。枝头熟透的石榴和黄绿色相错的枝叶传达着深秋的讯息，石榴上的斑点和被小虫所蛀蚀的黄绿枯叶被精心描绘，秋日萧瑟之情油然而生。一只体态健硕、毛色光亮的黄鹂鸟口衔秋虫，跃栖于石榴枝干之上，观者似乎能够预料到获取猎物的黄鹂鸟马上就要展翅高飞，作品尺幅虽小，却似有千钧一发的戏剧效果。作品造型准确，富有生趣，渲染精妙，色彩鲜润，画风秾妍而又生动，体现出画家对自然情趣细致入微地观察，融注了宋人对自然物象独特的审美情怀。《榴枝黄鸟图》中的石榴与禽鸟形体硕大，在宋代宫廷花鸟画中风格较为独特，用线设色也迥异于宋代宫廷其他院体绘画作品。这些都是我们在研习的过程中必须要注意和掌握的要点。

　　此画临习研究之开笔，要先以极淡墨色布局构图，经营位置，把握好全画中的各个物象的上下左右、前后主辅关系。粉稿的造型要准确，尽量做到与原画的一式无二。待粉稿基本完成，遂进入到敷色渲染阶段。先以藤黄加白的粉黄色涂染黄鹂鸟的身体主干，颜色要饱满醇厚，用笔敷色要按照羽毛的自然生长规律，黑色羽片及羽绒部分要以淡墨敷染，亦要注意羽毛的走势，腿爪和嘴部平涂白粉色，眼部先以清墨渲染。

　　底色初具，进入到画面效果渲染阶段，注意使用潜金色纸的本色机理。用藤黄色复染鸟身，表现出羽毛的层叠质感。用淡墨色渲染黑色的片状羽，由内向外层叠分染，虚实结合，以期更好地展现出羽毛的柔软蓬松。在羽毛的多次渲染过程中，行笔要松弛，要根据鸟身的形体变化行进，细节与整体同步进行，互相呼应，前后和谐，避免僵化。黄鹂鸟的眼白周围分染淡墨，喙部用胭脂色由根部往尖端多次分染，鸟腿与鸟爪略染赭石色。黄鹂鸟的羽毛用淡黄色渲染后，再用白线勾挑，力求片片羽毛一丝不苟。翅膀和

尾羽等处要参差浓淡墨色，精益求精，所用画法近乎于"没骨"，以表现出羽毛的质感。

石榴树的老干枯枝在墨色渲染的基础上，要以重墨侧锋沿着枝干的边缘渲染，适当以水托色，注意枝干墨色的交融，同时，行笔要变化丰富，进而表现出具有中国工笔绘画风格意趣的体量感与空间感。石榴果实部分则以清墨和淡墨分染为主，要注意多次分染前后果实的墨色变化，前实后虚，浓淡呼应，展现出枝干、果实、叶片之间的穿插杂叠，又要做到秩序井然。画面行进至此，可以考虑微小细节的深入处理，例如黄鹂鸟所衔之小虫，可依据色泽变化，以墨色变化勾勒表现出其生动姿态。

在深入刻画的阶段，要准确辩证地把握全画的细节与整体，从禽鸟的细节入手。禽鸟的黑色羽毛用中墨渲染，再用焦墨以笔锋挑出羽毛的经络。同样以浓白色挑剔鹅黄羽毛的经络，注意羽毛的走势和层叠关系，挑线勾勒过程不要破坏羽毛的蓬松感，用笔要精细微妙又轻松灵动。白色挑线勾勒羽毛并非一次完成，应因形运笔，切不可一叶遮目，顾细节而忘整体，将羽毛画僵画死。要注意颈部、胸部及肩部的形态走势，特别是在鸟翅部分的羽毛表现上要刻画出其绒毛厚实而又轻盈灵动之感。腿部和爪部用白粉点染出鸟腿皮肤的肌理凸起之状，鳞甲部分则以高饱和度的浓白粉色点染，用胭脂色按朝向渲染鸟喙部，喙尖以白粉锐涂。眼部四周用重墨渲染，以漆黑点睛。石榴果实整体渲染胭脂色，果实的亮部用少许薄草绿渲染，以细黑小点将水线点出，部分色斑表层可用胭脂色罩染，水墨相融，使石榴果色显得圆润通透。

此画线条勾勒并未一味追求工整细腻，画中老干采用了孔武有力的铁线描，在行笔过程中隐藏笔锋的圆润与回旋，刻意表现老干的遒劲与倔强，追求一种"古拙"的意趣。叶片的行笔用线几乎都是一种尖端线粗而根部变细的线条，叶片的边缘曲线也是流畅多变，颇有行云流水之感。石榴和禽鸟的勾勒多以游丝描和铁线描为主，各部分的造型特征刻画得十分生动准确。

渌池擢素图

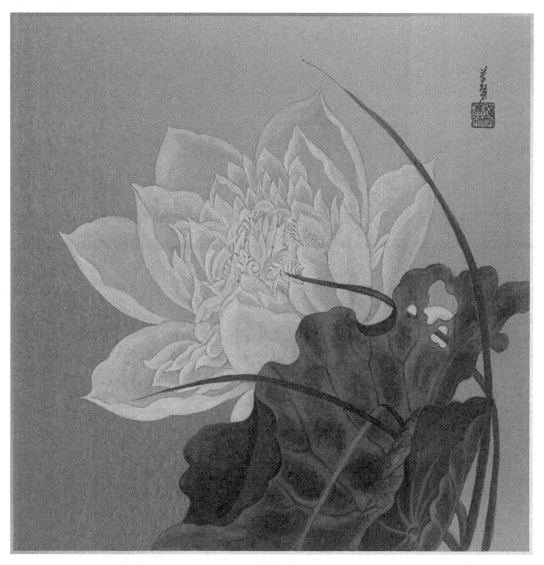

《渌池擢素图》，潜金纸本设色，横48厘米，纵48厘米，作于二零二零年六月

《莲花》

唐·温庭筠

绿塘摇滟接星津，
轧轧兰桡入白蘋。
应为洛神波上袜，
至今莲蕊有香尘。

局部一

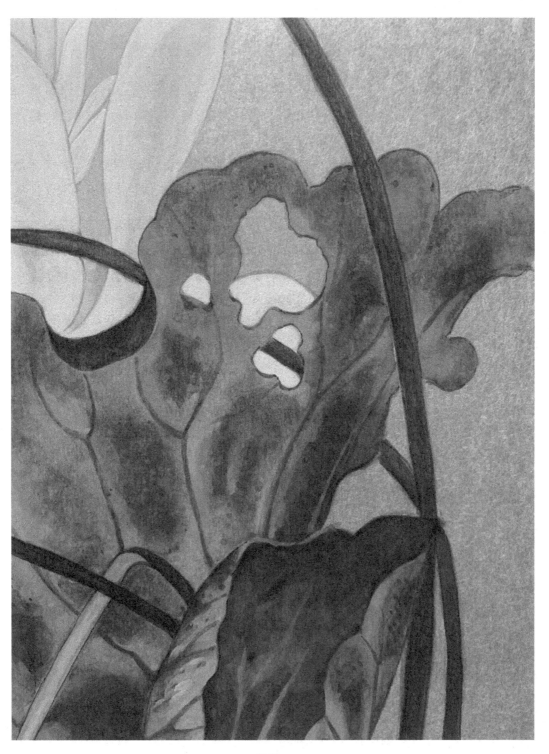

局部二

素芳呈玉雪

《渌池撷素图》，原画绢本设色，横25.4厘米，纵26厘米，南宋吴炳作。右下角墨书小楷落吴炳款，白文鉴藏印：黔宁王子子孙孙永保之。册页右上名签"吴炳渌池撷素"，册页右下角钤朱文方印"仪周珍藏"。

吴炳，毗陵武阳人，南宋光宗赵惇绍熙年间任宫廷画院待诏。其作时有盛名，宋光宗皇后李氏甚爱其画，恩赉甚厚，赐金带。工画花鸟，元代夏文彦《图绘宝鉴》谓其画"写生折枝，可夺造化，彩绘精致富丽"。吴炳重写实，用笔用色力求与自然界中的花鸟形象高度一致，绘画作品具有严谨、写实的特点。其所作折枝花卉开一时风气之先，雍容雅丽，神清骨妍，及至清代恽寿平仍承袭此派。《渌池撷素图》为吴炳其代表作之一，原为明初黔宁王府旧藏，后为清代巨商安岐所藏，安岐卒后，其所藏宋元册页及手卷多收入清宫内府。

宋周敦颐《爱莲说》云："予独爱莲之出淤泥而不染，濯清涟而不妖。"古人赞美荷花洁身自好，清新脱俗，品质高洁，是贞洁忠诚的君子之花。《渌池撷素图》绘有在荷叶、荷梗掩映下的一朵白色荷花，花体硕大，造型饱满，色彩通透，微微侧倚，端庄雅静。荷花花瓣层叠舒展，花蕊细卷多变，荷叶迎风俯仰，几支悠扬的荷梗穿插其中，画面于富丽端正中亦见巧思妙意。画家通过细腻周全的描写刻画，于精微中见广大，婀娜多姿与生机勃勃相互映衬，使观者沉浸其中，回味无穷。

此画选择了宋元时期花卉作品的典型特写式构图，采用大特写的方式将花、叶、枝、蔓等局部放大，用侧出式构图安排主题物象。这种方法便于细节刻画和意境营造，大胆舍弃与画意无关的元素。一株荷花、两片荷叶、几支荷梗，就将美的意境表达出来。全画物象自右下端起势，荷花右高左低，两片荷叶下收上张，几支荷自左向右飘拂，主次分明，疏密有度，画虽小而势犹在。同时，画中物象巧妙排布虚实黑白，荷花的白与荷叶的黑，相互掩映，虚实相辅，避免了画面构图取势上的死板教条。行笔设色，要仔细观察原作并实境式联想平素对自然的观察积累，遵循自然之法塑造物象，精工细作，不差分毫，仔细感悟古人"形神兼备，形神合一"的高超技法。全画用没骨法绘制，在淡墨勾勒外形之后，用不同厚度与层次的白粉，侧锋用笔渲染花瓣，继而用淡黄、焦茶勾染花蕊，色彩层次松紧有度，自然协调。用墨绿、石青、赭石分层渲染荷叶，中锋、侧锋、点顿兼用，并要灵活利用纸张的底色，生动鲜活地表现出荷叶的天然去雕饰之意。临习过程中切不可心浮气躁，急于求成，务必使笔下流露出古人温和而恬淡，静逸而悠远之意。通过《渌池撷素图》的研习，能够学习没骨之法，感悟先贤之妙，体味托物言志之情。

牡丹图页

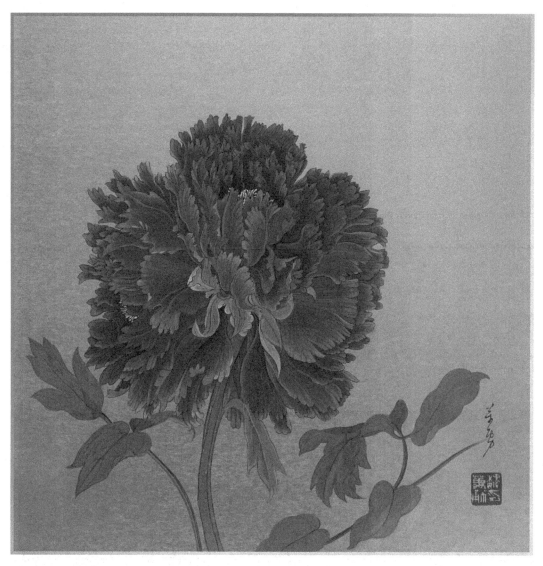

《牡丹图页》，潜金纸本设色，横48厘米，纵48厘米，作于二零二零年七月

《牡丹》

五代·罗隐

艳多烟重欲开难，红蕊当心一抹檀。

公子醉归灯下见，美人朝插镜中看。

当庭始觉春风贵，带雨方知国色寒。

日晚更将何所似，太真无力凭阑干。

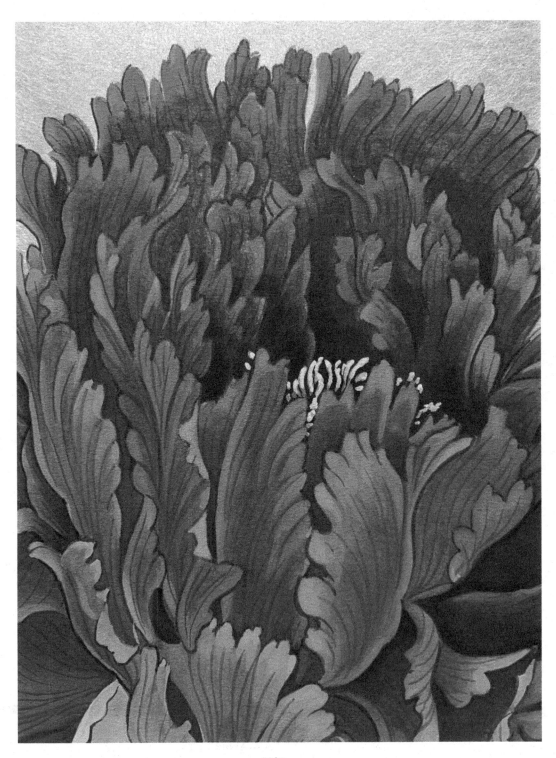

局部一

局部二

唯有牡丹真国色

　　《牡丹图页》，原作绢本设色，横22厘米，纵24.8厘米，宋佚名作，现藏北京故宫博物院。唐代诗人吴融在《折枝》诗中赞曰："不是从来无本根，画工取势教摧折。"花卉是宋代花鸟画最常见的主题，牡丹因其花型巨大，富丽堂皇尤得画家的青睐。宋人画牡丹多取其雍容华贵之姿，采用无衬景的表现方式，画法丰富多样。构图方面多取"折枝花"形式，即撷取自然花卉中最具特征的局部入画，较之整体描绘更为细腻动人。此作属宋代的中国花鸟画成熟和鼎盛时期，在应物象形、意境营造、笔墨技巧等方面都臻于完美。北宋前期的花鸟画主要继承五代传统，画法多宗徐熙、黄筌二体，而黄体"钩勒填彩，旨趣浓艳"的富贵风格更为世所尚。北宋后期，宋徽宗赵佶尤爱作画，在其大力倡导下，花鸟从画以院体为主流向工笔写实发展，笔法工整细腻，达到颠峰水平。此风绵延至南宋宫廷，花鸟画创作长盛不衰，并呈现多样化的局面，如工写结合、墨彩兼施、花鸟与树石山水相配合等，形成了新颖多彩的面貌，不仅有册页小幅，还有长幅巨制，以北宋徽宗到南宋宁宗、理宗时的作品为最多，多以严谨、精巧、工细见长。画面小中见大，意趣无穷，为宋代特别是南宋花鸟画中极富特色的部分，反映了南宋院画的新发展。

　　图中绘有号称牡丹花后的名品魏紫，花冠硕大，重瓣层叠，娇艳华贵，左右以绿叶相衬。欧阳修《洛阳牡丹记》中载："魏家花者，千叶肉红花，出于魏相家。钱思公尝曰人谓牡丹花王，今姚黄真可为王，而魏花乃后也。"可见，魏紫在唐宋已是名贵的牡丹花品种，给人以富贵吉祥的感觉，极具观赏性。临研此画要注意画中所绘魏紫牡丹花瓣层次丰富，刻画入微，先用中锋细笔勾花瓣，然后用胭脂红层层渲染，以浅黄色点花蕊，以花青汁绿染花叶。此图页精工富丽，美不胜收，构图丰满，设色艳而不俗。

秋花图页

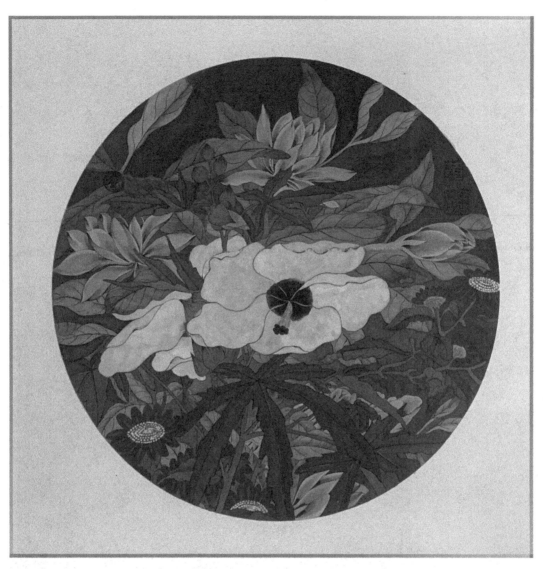

《秋花图页》，潜金纸本重彩，横45厘米，纵45厘米，作于二零二零年九月

《赠刘景文》

宋·苏轼

荷尽已无擎雨盖，菊残犹有傲霜枝。

一年好景君须记，最是橙黄橘绿时。

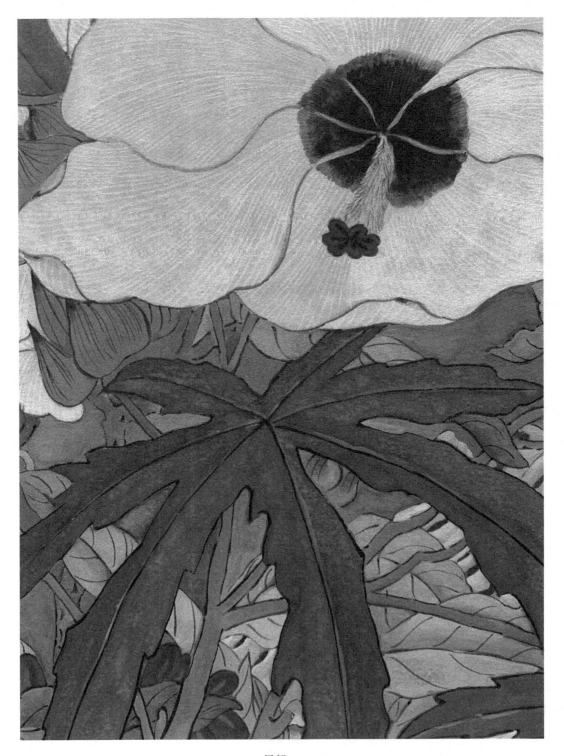

局部一

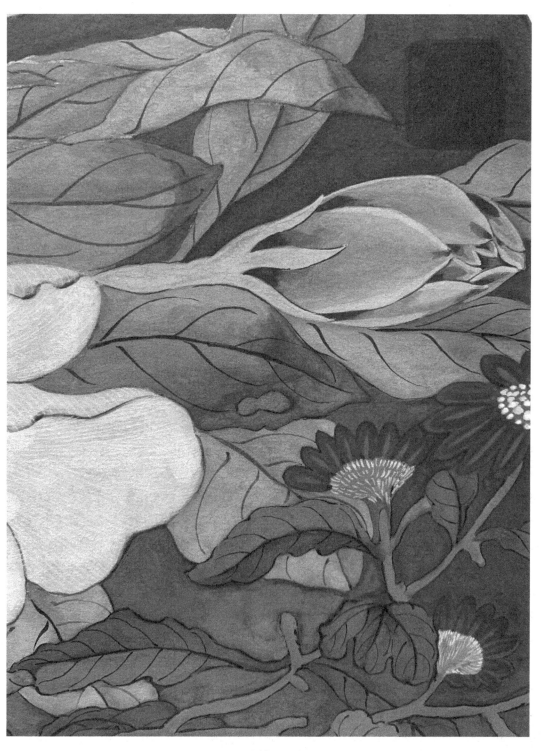

局部二

最是橙黄橘绿时

　　《秋花图页》，原作绢本设色，横 50 厘米，纵 52 厘米，宋佚名作，现藏北京故宫博物院。宋张邦基《陈州牡丹记》有载："园户植花如种黍粟，动以顷计。"宋代经济繁荣，文化昌明。上至宫廷，下至民间都种花、插花，士人多以簪花、赏花为时尚，对花卉的钟爱蔚然成风。南宋朱熹倡导的"格物致知"论，引导了当时的文化思潮。映射到绘画领域的直接结果就是画家开始细致入微地观察生活，并将自己的观察所得一丝不苟地描绘入画。《秋花图页》就是这一时期院体花卉小品的精品之作。

　　画幅中共绘有芙蓉、牡丹、菊花三种花卉。画家慧眼独具，以小见大，描绘了庭院之中秋花烂漫的动人景致。芙蓉富丽堂皇、皎洁无暇，苏东坡《和陈述古拒霜花》诗赞："唤作拒霜犹未称，看来却是最宜霜。"牡丹国色天香、娇艳欲滴，唐刘禹锡《赏牡丹》诗赞："唯有牡丹真国色，花开时节动京城。"菊花傲霜而立、沁人心脾，唐元稹《菊花》诗咏："不是花中偏爱菊，此花开尽更无花。"可见，三种花卉都是雍容华贵、品质高洁的象征，历来为世人所珍爱赞咏，更是中国传统艺术中寄托情操的经典题材。画面中有紫蕊芙蓉两支，一正一背，花瓣舒展，几支花苞侧立枝头。一开一合，遥相呼应，似乎是两位美丽纤细的少女于秋日之盛光中伫立。芙蓉之后，绿叶纷繁之中，几株粉色牡丹穿插其中，或仰或倚，形态优雅。牡丹多开于夏初之时，秋日牡丹多是暖房培育的名贵品种，或是宋代名品"洛阳锦"亦未可知。在芙蓉牡丹摇曳多姿的花朵枝干掩映下，几株红菊暂露头角，玲珑俊秀，绽放出萧瑟秋风中的别样风景。全画构图饱满，取景奇巧，把恬静生活中的一幕艺术化再现出来。花株叶干相互穿插，繁而不乱，疏密合宜，前后呼应。画法以线造型，没骨与勾勒并重。设色渲染细腻考究，厚重饱满，金碧辉煌，富丽雅致。行线勾勒丝毫必现，流利畅达，巧夺天工。全画神韵天成，法度严谨，足见作者于穷工极妍中表现深邃意境与高贵格调的深厚功底。

　　临习此画，与别画不同。宋代院画多以空白表现画作的空间环境，而此画另辟蹊径，采用全色满铺的画法。构图时要仔细观察分析，全盘考虑，经营位置，堪度尺幅。在布局构图的过程中体味原画物象的前后左右，疏密开合，领悟古人于观察物象，经营位置的独到之处。位置既定，用没骨之法敷设色彩，要追求原画色彩的至臻之妙境。特别是背景的色彩，青中有红，红中有紫，紫中有金，从上及下变化细腻，巧妙展示出天光的渐变层次，故而临习时要笔法灵活地多次分染上色。芙蓉、牡丹、菊花，是全画的精华

之所在。特别是位置居中的芙蓉，花瓣柔软轻盈、风情万种。敷色时要用水托色，将白色多层渲染，注意花瓣由内及外的色调变化，使潜金纸的底色与白色花瓣的过渡自然协调。同时，不可平均施力，过于追求工整，而失去原画天然之趣。继而用白线描绘芙蓉花瓣筋脉，笔断意连，筋脉与花瓣融为一体。花瓣根部用胭脂渲染，稍加墨色，在胭脂色的底色上描画筋脉，再用胭脂叠复，从而达到一种若隐若现，虚实融合的效果。花蕊用实色敷设，短线挑勾，展现葱郁之意。牡丹用胭脂从内到外，由红及粉，粉白相间，层叠渲染，展现出牡丹独特的韵味。红菊先用落墨之法渲染其阴阳向背，再用曙红细致渲染，并加以勾勒，线条要循形变化，生动活泼，不可僵化用线。菊花花蕊以点阵落笔，点染轻盈，不经意间显示出其特征。花叶枝干先用落墨法渲染，渲染中呼应叶脉的造型，再用翡翠、葱绿等色酌情铺设。要严谨把握原作的特征，适度调和白色，不断提高枝叶的亮度。笔法上应干湿兼用，渲染与皴擦错落，表现出枝叶的质感。待色彩既定，再用墨线勾勒轮廓，应物用线，花瓣要轻柔，枝干要果敢。要注意线条的墨色浓淡与粗细以及笔端的干湿，特别是转折位置的线条，直中有曲，寓圆于方。此画之研习，步骤繁复，设色瑰丽，笔法多变。需临者气息平和，勿急勿躁，心手如一，逐步达到原画尽善尽美之境。古人之作，神乎技矣，后学不知能达其万一否。

秋葵图页

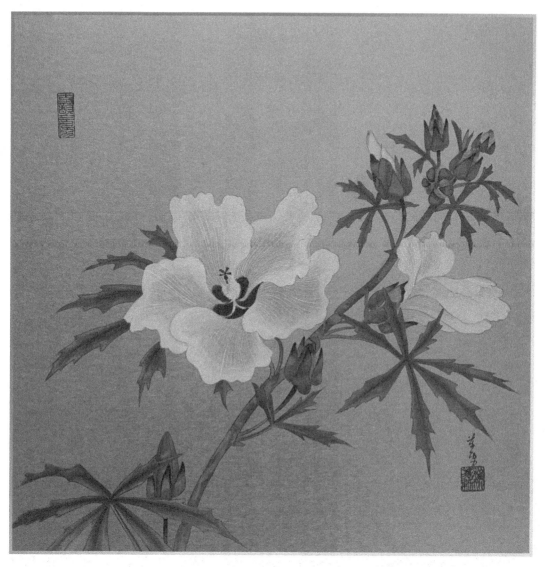

《秋葵图页》，潜金纸本设色，横 48 厘米，纵 48 厘米，作于二零二零年十一月

《咏秋葵》

宋·薛朋龟

安肯向春阴，群然发锦林。黄存秋后色，赤抱日边心。

喜附兰阶臭，羞誇菊砌金。敢忘涓滴润，雨露不时临。

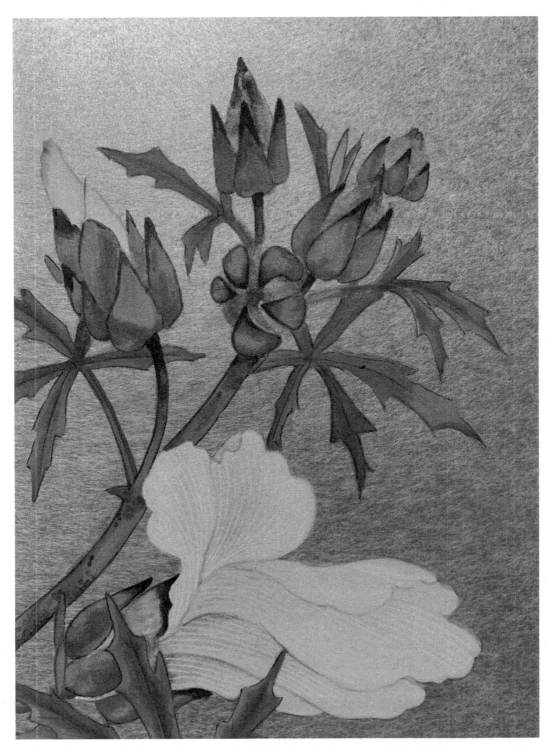

局部一

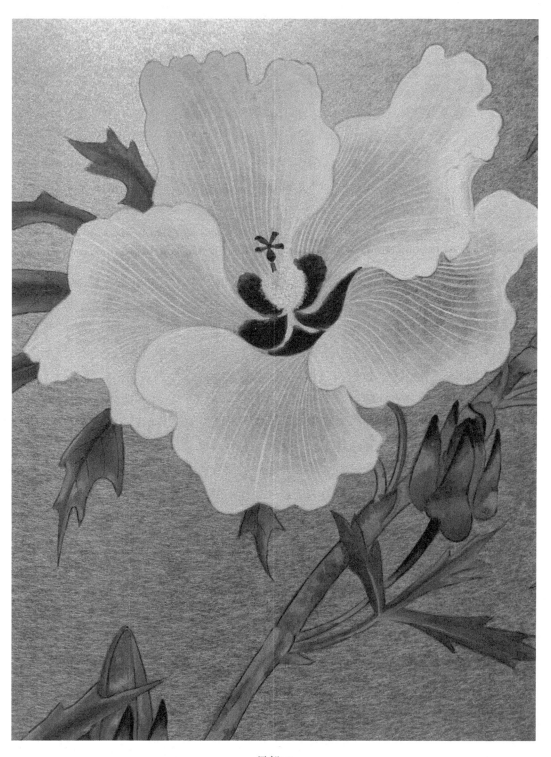

局部二

倾阳一点丹心在

　　《秋葵图页》，原作绢本设色，横 25.6 厘米，纵 25.7 厘米、宋佚名作，现藏四川省博物馆。无款，画面右侧钤有朱文印"墨林秘玩""于腾私印""丁伯川鉴赏章""懋和真赏"，白文印"程从伸印""长寿□道□印""芳林心赏"。"墨林秘玩"为明代著名收藏家、鉴赏家项元汴的收藏章。项元汴字子京，号墨林，别号墨林居士、墨林山人、香严居士、退密斋主人、退密庵主人等，浙江嘉兴人，喜好收藏，且藏量颇丰。明谢肇淛撰《五杂俎》记载："项氏所藏顾恺之《女史箴图》等，不知其数，观者累月不能尽也。"

　　秋葵于初秋之时开花，花瓣薄如霓裳，色泽明艳通透。其花朝开暮谢，芬芳易逝的意象引得文人雅士心生怜惜。北宋陈师道《秋葵》诗云："炎艳秋来故改妆，薄罗闲淡试鹅黄。倾城别有檀心在，依倚西风送夕阳。"南宋喻良能有"诸葛仍祠庙，公孙只故基。栋梁酣夕照，雉堞蔓秋葵。耿耿登临意，悠悠今古思。烹鲜不劳力，余事杜陵诗"之句，宋人以秋葵为题，创作诗词画作屡见不鲜，可见宋人对其钟情之深。

　　花鸟作为一个独立的绘画题材，到唐代才真正兴盛起来，所绘对象多为皇室亲贵别院中的奇花珍禽。到五代时期，由于黄筌、徐熙的出现，花鸟画形成了"黄筌富贵、徐熙野逸"的画风，宋人的花鸟画也是基于此发展起来的。

　　《秋葵图页》为典型的"黄家富贵"风格。画中写秋葵一枝，枝干昂扬舒展，主花呈盛开状，旁边一朵侧开，顶端花蕾数个。先以极淡墨笔勾轮廓，确定粉稿，准确把握全画的布局与花枝的形态。学习运用黄筌一派的勾填法，须以细笔勾形，笔法蜿蜒曲回，使花苞竞妍，枝叶散舒，花蕾饱满。继用重彩填涂，行笔飘逸流畅，多次分染表现花瓣明暗变化，以突显花朵的立体感。花瓣筋络用粉色精细勾勒，使花朵更为逼真。花蕊用胭脂色点染，微妙区分浓淡层次。枝叶用淡墨与汁绿打底，罩以石绿，叶形刚毅，姿态挺拔。画作整体布局严谨，用笔精细，富丽别致，颇具生气，代表了宋代院体花鸟画的典型风貌。

山茶霁雪图

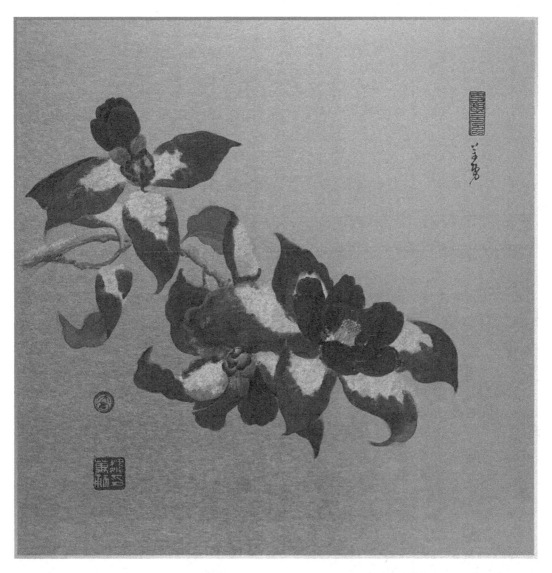

《山茶霁雪图》，潜金纸本设色，横48厘米，纵48厘米，作于二零二一年二月

《邵伯梵行寺山茶》

宋·苏轼

山茶相对阿谁栽，细雨无人我独来。

说似与君君不会，烂红如火雪中开。

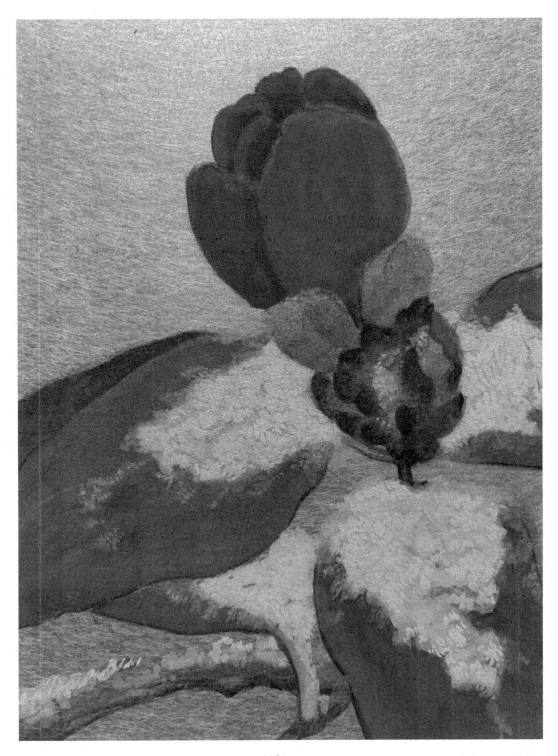

局部一

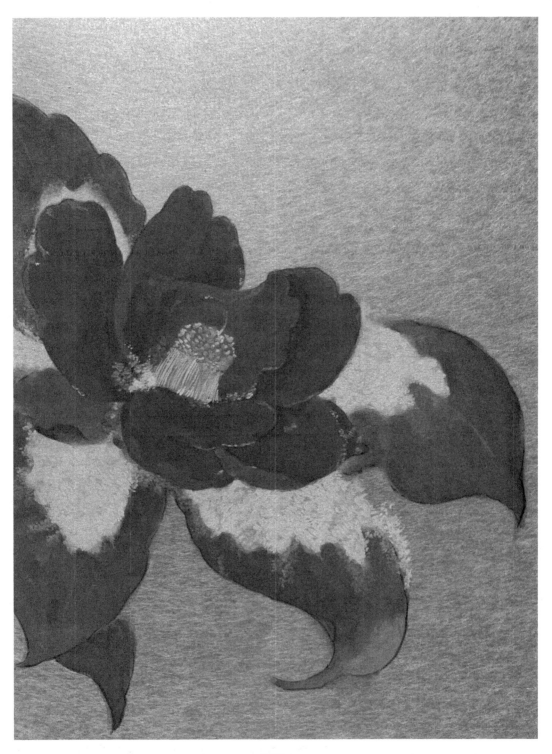

局部二

烂红如火雪中开

《山茶霁雪图》，原作绢本设色，横 24.8 厘米，纵 24.8 厘米，南宋林椿作，现藏中国台北故宫博物院。

林椿，钱塘人，师承赵昌，深得造化之妙，宋孝宗淳熙年间任画院待诏，颇蒙圣眷，饮赐金带。工花草、翎毛、瓜果，设色清淡，精工逼真，善于体现自然的形态，所作小品为多，当时赞为"极写生之妙，莺飞欲起，宛然欲活"。原作钤有收传印朱义"重华宫鉴藏宝"、朱文"晋府图书"、白文"珍玩"。著录于《石渠宝笈续编》《故宫书画录》。

白雪纷飞，百花凋零，万物似乎皆已沉沉睡去，一枝火红娇艳的山茶却在寂静的大地中悄然绽放了。山茶由左上角向下探出，临风轻举，身披火红的霓裳，头戴金色的蕊冠，一边舒展叶片，一边亲抚冰霜。花瓣上的积雪与红色的花瓣、墨色的花叶构成了一幅宁静的图景，在萧瑟寒风中展现出无尽的生意，赏心悦目，温暖人心。从画作中的枝干曲折、花叶向背、虚实隐显可以看出，画家对自然物象的处理不再局限于静观之势，转而别开蹊径地从动态中表现物象。这不是凭空的臆造，亦非对他人的仿作，而是匠心独运，细心观察，深度揣摩之后的创造。绿叶舒展，生发青空，世间绚彩，隽永若此，令观者深深折服。

研习此画，待粉稿初成。自叶尖开始，以淡墨渲染正叶，继而以草绿平染其间，再以花青统染，用笔行色要轻薄而通透。正叶亮部要预留水线，同时注意叶片之间的穿插关系，分染压暗，表现出叶片之间的前后层叠关系。反叶以墨托色，统染草绿，用花青色分染水线，叶柄部分用淡墨花青勾染。叶片成型之后开始表现花头，以大红、曙红渲染山茶花瓣，注意花瓣根部为重，花苞色彩为淡，须多次渲染直至达到饱满红艳，醇厚绵长之效。再对花叶进行深入刻画，要恰当表现花瓣、叶片、枝干、积雪之间的遮挡关系。以墨绿自叶尖处罩染正叶，以灰绿色提染反叶。用白粉色铺染积雪，以散锋用笔，点染出雪明亮润泽的特质。收尾阶段用中墨复勾正叶筋络，以淡墨复勒反叶筋络。对花蕊花丝的处理是全画的点睛之处，用笔要灵活跳跃，充满生意。以白色和粉黄点染花蕊、花丝，间以青墨皴染枝干和青苔。要气息稳健，法度自然，使研习作品达到百看不厌、越看越有趣，越看味越醇的"下真迹一等"的程度，产生奇妙的艺术效果。画面是一首无声的诗，沁人心脾，回味无穷。

石榴蜡嘴图

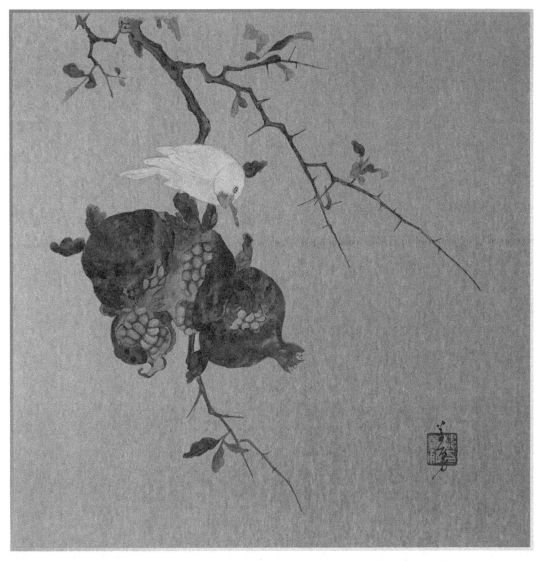

《石榴蜡嘴图》，潜金纸本设色，横 48 厘米，纵 48 厘米，作于二零二一年四月

《谣俗》

唐·李贺

上林蝴蝶小，试伴汉家君。

飞向南城去，误落石榴裙。

脉脉花满树，翩翩燕绕云。

出门不识路，羞问陌头人。

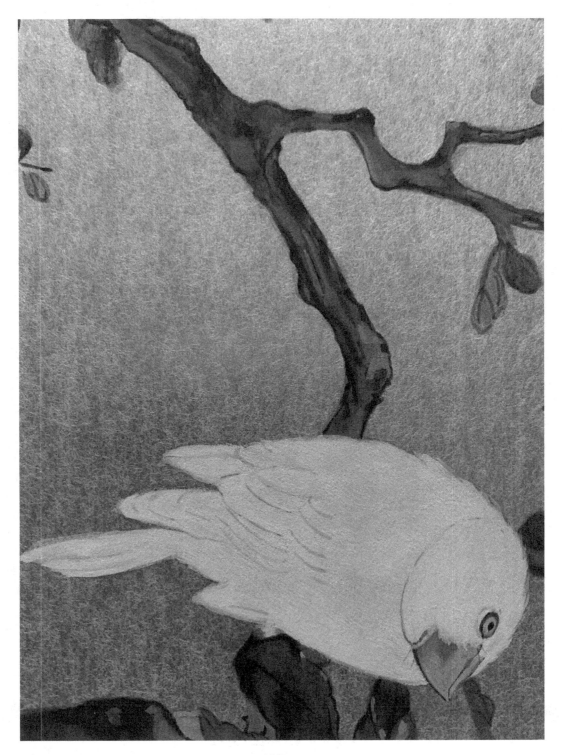

局部一

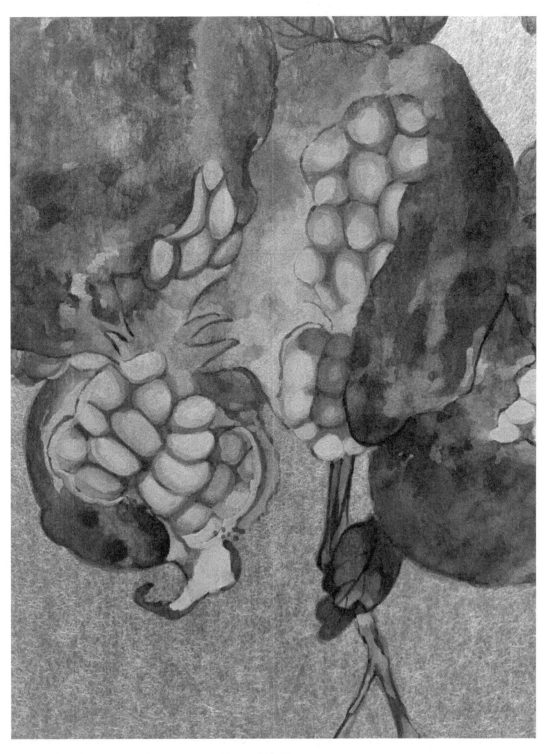

局部二

风流意不尽

《石榴蜡嘴图》，原作绢本设色，横 27.3 厘米，纵 27.3 厘米，宋马麟作，现藏美国大都会艺术博物馆。

马麟，宋室南迁后其家族三代世居浙江杭州，出生于书画世家，其祖父马世荣，父亲马远，皆是当时负有盛名、独步一时的宫廷画家。马麟自幼师承家学，擅画人物、山水、花鸟等，其画笔法圆劲，气韵秀润，洒落自在，精细处的用笔精妙超越其父祖，自有一番恬淡清雅之风。其作甚得宋宁宗赵扩称赏，每于其画上题鉴。嘉泰年间马麟授画院祗侯，传世作品有《台榭夜月图》《层叠冰绡图》《夕阳秋色图》等。

画中秋风瑟瑟，有一枝枝干下垂的石榴，构图险峻。榴叶已快落尽，枝头果实外皮绽裂，露出里边晶莹剔透如红宝石一般的榴果。一只绿嘴白羽的蜡嘴雀儿歪着脑袋盯着石榴的果实，全神贯注，意态可掬。蜡嘴雀，又称梅花雀，喙圆而锐，色似封蜡，故名蜡嘴雀，性机敏，喜成群活动，多营巢于蒿草之中。以喙色分为黑头蜡嘴、黑尾蜡嘴和锡嘴蜡嘴三种。以毛色分又有斑翅、白翅、黑翅三种。清采蘅子《虫鸣漫谈》载："金陵有人豢养蜡嘴鸟六。其四自能开箱衔物，登台演剧，其一能识字，其一能斗天九牌，可与三人合局作胜负。物性之灵，真不解，未识用何术教之。"清顾张思《土风录》亦载："俗多畜其雏教作戏舞。"蜡嘴雀是中国传统家庭观赏和调教技艺的笼养鸟，有着机敏聪慧的天性。野生蜡嘴雀多于秋季外出觅食，展现出不畏凌冽寒风的顽强生命力，这亦是古人赞许的品格之一。中国传统绘画中常将蜡嘴雀入画，其灵巧的身姿，悦耳的叫声，光洁的羽毛，机敏的神情，顽强的意志，无不复合多元的审美意趣。

石榴、枇杷、柿子、桃子、葡萄等都是古代绘画中经久不衰，深受喜爱的题材，画家将生活中常见的瓜果鲜蔬写入画中，并赋予其深层次的精神内涵和美好寓意，给人以清新悦目的视觉感受。石榴在中国有着悠久的栽培历史，晋张华《博物志》载："汉张骞出使西域，得涂林安国榴种以归，故名安石榴。"唐李商隐《石榴》云："榴枝婀娜榴实繁，榴膜轻明榴子鲜。可羡瑶池碧桃树，碧桃红颊一千年。""千房同膜、千子如一"，石榴因其寓意"多子"而受到人们的喜爱，自古被视为吉祥之物。民间婚嫁之时，常于案头放置切开果皮、露出浆果的石榴，寓意多子多福。宋代还用石榴果实裂开时浆果的数量来占卜可靠上榜之数，金榜题名即谓之曰"榴实登科"。可见，中国古人对石榴情

有独钟，喜爱有加。画中石榴枝干自上向下斜探入画，取势奇绝，叶片几乎被秋风吹落殆尽，此时真是果实成熟的金秋之际。枝头几颗石榴果实饱满，晶莹水润，破皮而出，硕果累累。一只白羽蜡嘴仁立枝头，回首探望着饱满的石榴果实，画面以小见大，趣味天成。

蜀葵图页

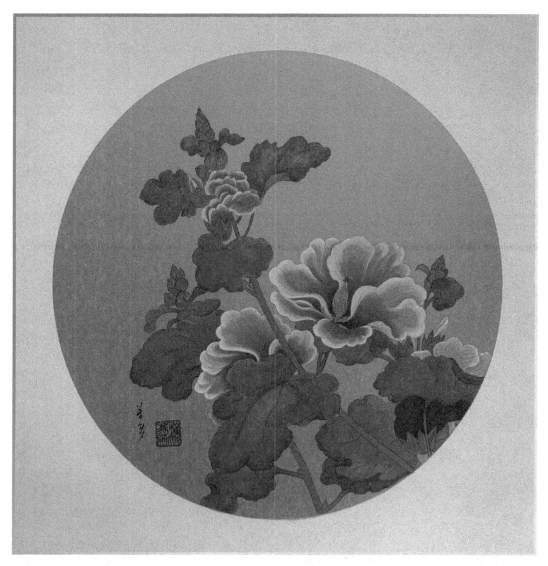

《蜀葵图页》，潜金纸本设色，横 48 厘米，纵 48 厘米，作于二零二一年六月

《蜀葵》

宋·王镃

片片川罗湿露凉，染红才了染鹅黄。
花根疑是忠臣骨，开出倾心向太阳。

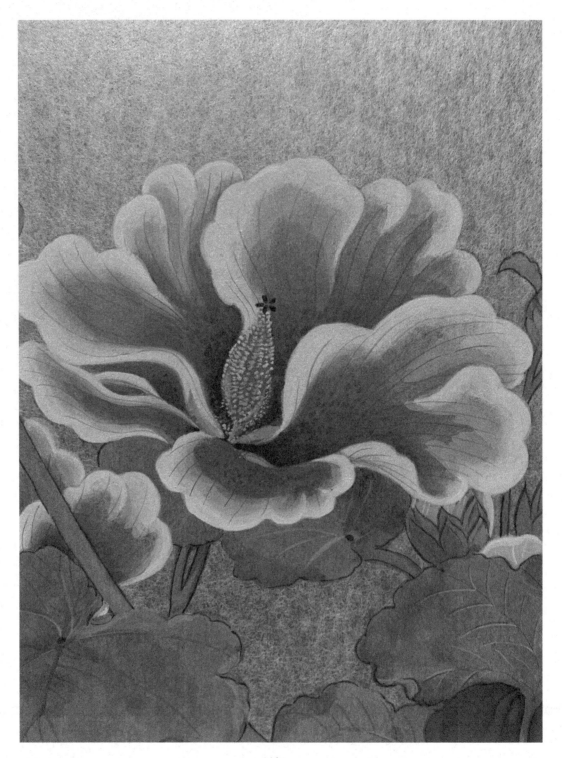

局部一

局部二

一丈红花尽向阳

　　《蜀葵图页》，原作绢本设色，横 22.9 厘米，纵 21.5 厘米，宋佚名作，现藏上海博物馆。蜀葵属于锦葵科多年生草本植物，原产于中国四川，故以"蜀"命名。蜀葵花茎直立而高大，叶互生，花多有紫、粉、红、白等色。蜀葵花以红色居多，盛开时绵延数丈，故也别名"一丈红"。"殷勤染夏芳心热，一丈红花尽向阳"，蜀葵生命力顽强，于恶劣环境中亦能扎根生长，花势极盛，颇有喧嚣、热烈、奔放之感。

　　蜀葵花花型硕大赋，既不似桃花之娇艳，也绝非梨花之柔弱，独放出一种盛夏的明艳热烈，古人常赋蜀葵以美好的寓意。唐代著名边塞诗人岑参的《蜀葵花歌》传颂已久，诗云："昨日一花开，今日一花开。今日花正好，昨日花已老。始知人老不如花，可惜落花君莫扫。人生不得长少年，莫惜床头沽酒钱。请君有钱向酒家，君不见，蜀葵花。"全诗通过对蜀葵花的描写，勉劝世人要热爱生活，珍惜光阴，追求理想。宋王镃《蜀葵》云："片片川罗湿露凉，染红才了染鹅黄。花根疑是忠臣骨，开出倾心向太阳。"借蜀葵为喻，忠直勇敢的国家栋梁形象跃然纸上。蜀葵也是一道野味佳肴，我国民间素有"春吃叶，夏食花"的传统习俗，蜀葵花叶经过简单加工便是一道口味绝佳的佐餐清凉佳肴。蜀葵亦能全株入药，有清热止血、镇渴利尿、消肿解毒的功效。陆游《秋光·小圃秋光泼眼来》诗云："贫家冷灶炊烟晚，待得邻翁卖药回。"这里的"药"就是指蜀葵。可见自古以来，蜀葵就寄托了古人对盛景、美食、良药的美好希冀。

　　此作绘有蜀葵花两丛，自右下角斜倚而出，两朵盛开的红色蜀葵花呈一正一北布局。正面花朵向阳绽放，花型舒展，亭亭玉立。背向花朵在花叶的掩映下姿态柔美，若隐若现。另有一丛枝顶初绽的花苞，花瓣密实似将开未开，十分可爱。隐约于绿叶之中又有大红色和粉黄色蜀葵花各一，层次丰富，别有韵味，几分清丽隐于秾妍之中。

　　本作为典型的院体花鸟画作品，物象精妙，一丝不苟，达到了生动明确，惟妙惟肖的境界。故而在临习过程中务必秉承沉静的心态，细心体悟原作的个人风格、创作思路、用笔特点、构图特征，避免将程式化技巧带入到过程之中以致"千画一面"。

　　研习此作要从绘画的意识上贴近古人，"临法如古"，在方法步骤上仔细观察原作，体味文雅之味，避免作品中的烟火气。此作以院体工笔重彩画法画出，先敷染颜色，再用细线勾勒出花瓣、花苞和花茎的细致而微妙的变化。先以淡墨敷染叶片枝干，在淡墨敷染中要通过水与墨的调节区分出花瓣、正叶、反叶、萼片等的基本形态变化。花瓣由

浅到深多次渲染，增加了色彩的层次，花房细细点染而出，花瓣的边缘用金线勾勒，整个画面明艳中见清丽。主要以红色表现花头，用中墨分染暗部，随后用大红调白粉，调和出类似朱红色分染花瓣的亮面，用胭脂加少许墨色调和成较暗的红色，多层渲染。边缘由外及内多层提染薄白粉。正叶部分平涂一遍中等浓度头绿。反叶、花筋、叶梗、萼片等在正面涂酞青蓝加藤黄色。再用淡墨在叶筋的左右多次分染，使水线留在叶筋的阳面。根部的水线要清晰，可以在墨中调入少许华青色来分染，这样颜色更容易深沉。反叶和花苞、花梗等，也要用草绿色加入头绿调配进行分层渲染，但和正叶区别在于叶筋左右都需要留水线。

待底色初成，即可进行深入刻画，用大红色自花瓣根部渲染，在花瓣的边缘特别是最突出的位置提染中等浓度的白粉，最暗的地方用小笔蘸曙红加墨色细腻提染，正叶部分从边缘往内部侧锋大面积罩染头绿色，不宜太厚，可用薄头绿多次罩染，灵活运用纸张的底色映衬显现花瓣的通透。叶根的暗部可以醒染加入淡墨的花青色。花叶、花茎、萼片、芽苞等亮部提染偏灰一点的三绿加墨色，萼片和小花苞尖端要慎用三绿色提染。

至此整个敷染色彩过程告一段落，进入到画面细节的表现之中。花头部分用曙红色将花脉复染一遍，然后用中等浓度的白粉，在花脉线条的阳面细致地复勾一道水线。花瓣的根部，用较为细碎的粉黄色散锋顿点出掉落的花粉、花蕊，用浓粉黄点蕊。柱头用浓墨和红色小心填染。正叶先用重墨复勾主筋，然后用灰一些的三绿色顺着叶脉的水线重新复勾，根部粗，尖端细。反叶用淡胭脂色复勾主筋和细叶脉，最后用三绿加墨色复勾主筋的阳面。最亮的芽苞、花茎的亮面以及枝梗的根部可以用稍浓的三绿加墨勾出高光。小花蕊的最尖端，也可以用稍亮的三绿色提亮。

宋人作品的用线细如发丝，但帅劲有力，不露纤弱之象。本作以近于清墨的游丝描行笔勾勒，花枝花梗用近于浓墨的游丝描勾勒。花茎的轮廓用线要一气呵成，平稳长顺，避免出现粗细不均的问题。叶片用铁线描行笔，注意转折处的笔意表现。细叶脉和叶筋用钉头鼠尾描勾勒表现。在勾线时，要注意花苞和萼片局部细节造型的准确表达，每一个花苞的结构、朝向以及前后遮掩关系都要经过观察理解清晰，再行落笔。在研习过程中要注意宋人在花苞的处理、花瓣的脉络、叶尖的提染、局部的复染、叶苔的点染、花蕊的立粉等细节之处的端正严谨、用功至深。

桃鸠图

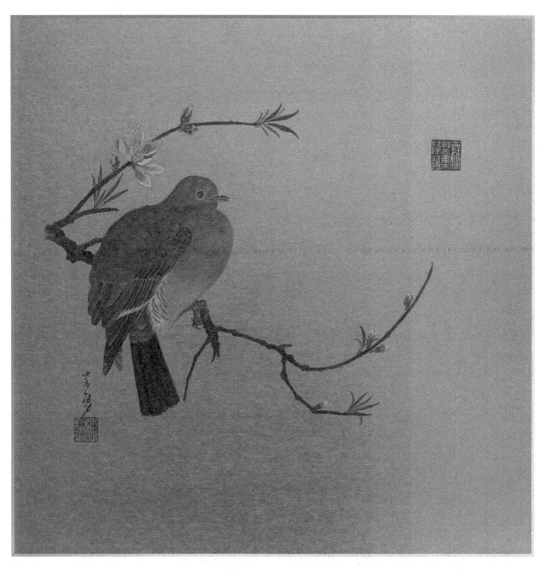

《桃鸠图》，潜金纸本设色，横48厘米，纵48厘米，作于二零二一年九月

《桃花》
唐·周朴

桃花春色暖先开，
明媚谁人不看来。
可惜狂风吹落后，
殷红片片点莓苔。

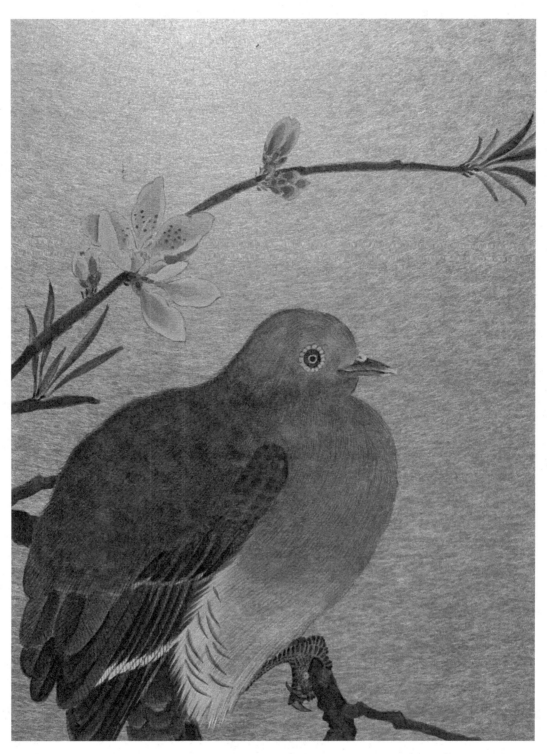

局部一

局部二

桃花春色暖先开

　　《桃鸠图》，原作绢本设色，横 28.5 厘米，纵 27 厘米，宋赵佶作，右上钤"御书"朱文印，落"大观丁亥御笔"款，属"天下一人"花押。此画原作早年流散日本，现藏日本东京国立博物馆。

　　宋徽宗赵佶是一位颇具传奇色彩的帝王，也是一位画技高超的艺术家。南宋邓椿评价宋徽宗"天纵将圣，艺极于神"，其艺术"笔墨天成，妙体众形，兼备六法"。（邓椿《画继》卷一）在宋徽宗的艺术观念中，绘画不仅是文雅的符号，更是政治和道德的载体。怀有"三代圣主"理想的赵佶，自负为绘画法度的制定者，竭力维护皇帝在文化传承中的正统地位。徽宗推崇"诗画一律"，探求诗书画印的完美融合，吸收了文人绘画的常形与常理，在形似与格调的精确基础上，追求绘画诗意的表达。宋徽宗的绘画实践开启了中国绘画的风格转变，为中国绘画发展提供了自我观照的对象和可资借鉴的图式。史传宋徽宗酷爱花鸟，《画继》卷一《圣艺》载："于是圣鉴周悉，笔墨天成，妙体众形，兼备六法，独于翎毛，尤为注意。多以生漆点睛，隐然豆许，高出纸素，几欲活动，众史莫能也。"《画继》成书之时距徽宗朝不过四十余年，所载应非虚妄之词。其时宫中蓄养了各色珍禽，皇帝日常政务之余，最喜观察花鸟。徽宗笔下的花鸟多着墨于细节，再结合景物，无不栩栩如生，姿态各异，让观者回味无穷。他提倡一丝不苟，审物得理的绘画精神和理念，认为如果不能掌握自然规律，再艳美曼妙也是言之无物，华而不实，促成了"精巧细腻，形象写实，含蓄合宜，法度严谨"的写实风貌。正是"诗是无形画，画是有形诗"，由画中景进而画外意，高妙空灵，形象塑造精准扎实，画面意境空灵幽远。

　　桃在中国有七千多年的历史，作为中国文化中极其特殊的文化标志，以其各种美好寓意为国人所青睐。《诗经·魏风》云："园有桃，其实之殽。"《山海经》中的夸父追日，其手中的手杖曾幻化成为一大片茂盛的桃林，人们相信这片桃林中的桃子有夸父的神奇力量。这个传说也象征着远古部落时期的人们"逐水草而居"的生活方式，先民渴望获得能够长途迁徙的力量。能够长途迁徙的部落更具有生存的竞争力，这是桃之所以能够代表长寿寓意的最初解释。桃所具有的长寿健力意义深入人心，展现出中国人对人生的终极追求。

　　此画格局严谨，笔法精妙，设色典雅，是宋徽宗院体清丽富贵画风的代表作品。这

只羽翼丰满、色彩艳丽的鸟儿绝非随处可见的普通鸟雀，它羽色瑰丽，眼瞳奇异，必定是从遥远的异域进贡给宫廷的珍贵品种。宋人喜欢花鸟，这是一种生活情趣与生活经验的体现，在平淡的生活中，看窗前的花开，听枝头的鸟鸣，唤起国人所特有的一种诗意幽思，一种对美好生活的希冀。

此画自左上角伸出一枝折枝桃花，上栖一绿背金鸠，花枝上精心勾勒的几朵梅花或娇艳欲滴，或含苞待放，不一而足。鸠鸟形象生动，缩颈蹲踞，羽翼微展，神态闲适，毛色艳丽，整个画面显得生机勃勃。临习此画应以线描起手，淡墨行线线勾勒枝干。以浓淡相间的墨色及次渲染枝干的造型与转折，并略加以皴染。描绘桃花要注意花瓣的舒展走势与各自特点，胭脂与白色要精细调整，展现出桃花自然协调的色彩变化。绿背金鸠喙部线条硬朗劲健，胸腹部纤细绵柔，双翅长羽豪锋洒脱，融合皴、擦、点、染、勾、挑等多种技法。鸟身以淡墨托底，随类赋彩，大胆使用重彩表现，用三青、石绿、胭脂等色在墨底上罩染出鸟首、鸟身、羽翅，多次渲染，反复交叠。该技法不是隋唐五代时盛行的"大青绿"，而是侧重在局部位置罩染青绿重色的"小青绿"。渲染既成，复用极细极锐的青色、绿色、胭脂色的线条轻重合宜地描绘彩色羽毛的质感，在此基础上，再用墨线根据羽毛的走势与光泽进行描绘，务必要抓住羽毛的质感与特征。鸟首用生漆点睛，黑亮而富有立体感，神采奕奕跃然纸上。鸟足寥寥数笔，要画出它们抓住枝干的劲道，精心捕捉鸟足皮肤与龟裂枝干的巧妙勾连，细节与整体相统一，静中寓动，动中有静，意蕴绵长。

瓦雀栖枝图

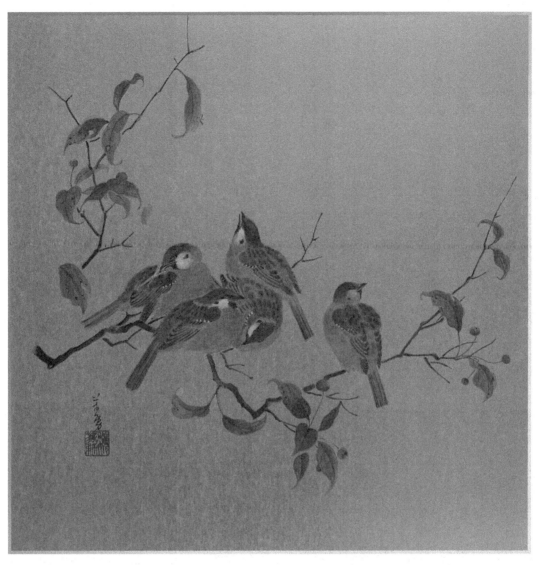

《瓦雀栖枝图》，潜金纸本设色，横48厘米，纵48厘米，作于二零二一年十一月

《寒雀》

宋·杨万里

百千寒雀下空庭，小集梅梢话晚晴。

特地作团喧杀我，忽然惊散寂无声。

局部一

局部二

无情瓦雀喧春色

《瓦雀栖枝图》，原作绢本设色，横 29 厘米，纵 28 厘米。宋佚名作，原画无款，钤"宋荦审定"，裱边题签"宋人画瓦雀栖枝"，现藏北京故宫博物院。

若论与人接触最早最多的鸟类，麻雀必定是其中之一。《历代名画记》卷六《顾景秀传》云："宋武帝时画手也，武帝尝赐何戢蜂雀扇，是景秀画。……始变古休，创为今范，赋彩制形，皆有新意。扇画蝉雀，自景秀始也。"花鸟画发展之初的南朝顾景秀，便是以画蝉雀画而著称。其后，蝉雀画成为花鸟画的传统题材之一，代表画家如南齐的丁光，谢赫《古画品录》论其"擅画蝉雀"。《历代名画记》载刘孝师画"鸟雀奇变，甚为酷似"。《唐朝名画录》中载边鸾"凡草木、蜂蝶、雀蝉，并居妙品"。五代黄荃《珍禽图》中有麻雀，宋初宋黄居寀《山鹧棘雀图》中亦有麻雀，到了北宋中期，崔白尤以画雀而著称。中国画史中以麻雀为题的作品水准甚高，存世甚多。

因麻雀常栖宿于房檐屋瓦之间，民间故谓之曰"瓦雀"。画面自左向右伸出海棠一枝，树叶已染秋霜，几颗秋海棠散挂枝头。枝干之上栖宿着瓦雀五只，神态安逸，或缩颈养神，或梳理羽毛，神态安适。其中一只似乎发现树叶上落有小蜂，故而抬首注目，张喙欲啄。画面布局巧妙，虚实结合，静中寓动，张弛有度。

宋叶采《书事》诗云："双双瓦雀行书案，点点杨花入砚池。闲坐小窗读《周易》，不知春去已多时。"明李时珍《本草纲目》卷四十八云："雀，短尾小鸟也，故字从小从隹，佳音锥，短尾也，栖宿檐瓦之间，驯近阶除之际，如宾客然，故曰瓦雀、宾雀，又谓之嘉宾也。"宋杨万里《寒雀》诗云："无情瓦雀喧春色，不解飞花点点愁。"诗与画营造出瓦雀栖息的种种情境，使观者感受到瓦雀不绝于耳的生命之歌。

元汤垕《画鉴》载："书画之学，本士大夫适兴寄意而已。"中国古代绘画皆有适兴寄意的传统。作为花鸟画中的一个小类别，瓦雀题材的绘画亦寄托了作画者和观赏者的情怀与志向。画中之瓦雀各得其所，和谐融洽，充溢着生机与情趣，似乎具有一种"民胞物与、四海一家"的平等精神。

因原画尺幅较小，临写此画，尤要布局好画面，安排好物象位置。先用淡墨勾勒出海棠枝干参差顾盼与虬曲多姿之态，进而皴擦点染出枝干的阴阳向背和空间形态。枯叶与海棠果用轻勾淡染之法，表现出果叶经历秋风而缺乏水分滋养的轻、薄、瘦、漏之态。枝干枯叶等形态初备，遂用清墨淡墨交叠铺陈瓦雀身形，要注意根据几只瓦雀的不同动

态，变化笔端运笔走势，首尾呼应，顾盼生姿。瓦雀额顶及羽翅用焦茶与胭脂干笔调和扫染，翅膀羽毛要分清不同位置不同形态，用墨色的浓淡区分出羽毛的主次与大小。再用浓墨点染勾挑羽翅的羽干，极致入微，点染勾描，若网在纲，有条不紊，自然展现出瓦雀羽毛的质感与光泽。瓦雀白羽用水晕铺染白色，再用白线轻挑勾描白色羽毛，虚实结合，要画出蓬松的绒毛特点。瓦雀口喙及双目亦用细致精彩之笔法点描兼用，紧弛有致。临写此画要笔下带情，笔端有意，虽表现深秋景致，却一扫秋风萧瑟之状，给人以生机勃勃之感。

倚云仙杏图

《倚云仙杏图》，潜金纸本设色，横 48 厘米，纵 48 厘米，作于二零二二年二月

《杏花》

宋·文同

仙杏一翻新，妖饶洗露晨。
待妆忧粉重，欲点要酥匀。
月淡斜分影，池清倒写真。
君须怜旧物，曾伴曲江春。

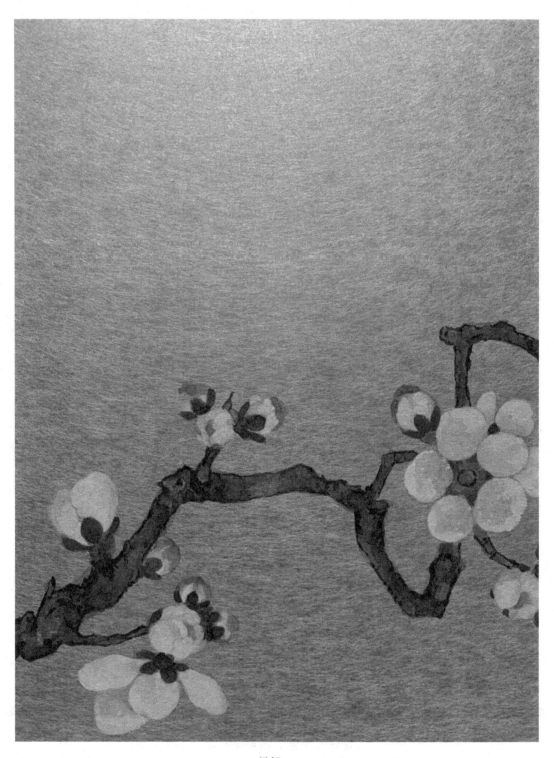

局部一

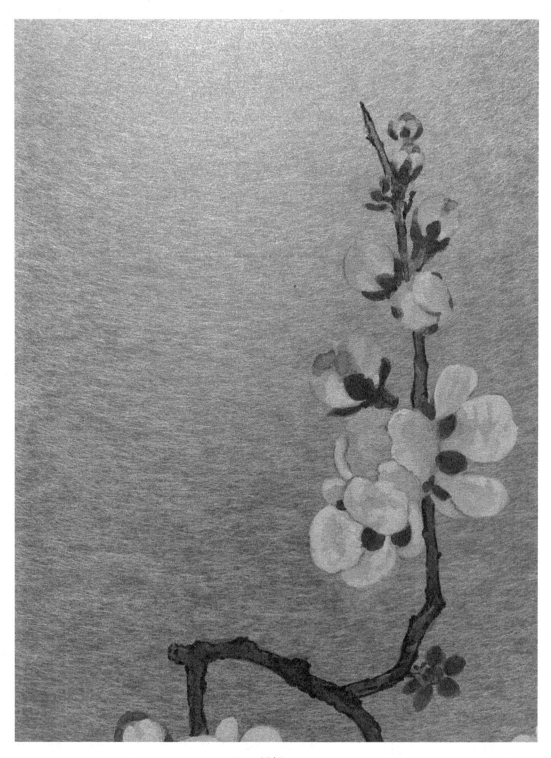

局部二

暖气潜催次第春

　　《倚云仙杏图》，原作绢本设色，横27.3厘米，纵25.8厘米，宋马远作。现藏中国台北故宫博物院。马远，南宋画家。字遥父，号钦山，祖籍河中（今山西永济），出生钱塘（今浙江杭州）。曾祖贲、祖兴祖、父世荣、伯公显、兄逵，均为画院待诏。马远擅画山水，兼精人物、花鸟，画风简洁，水墨明快，造型劲峭。后人把他与夏圭并称"马夏"，合李唐、刘松年，称"南宋四家"。传世作品有《踏歌图》《雪屐探梅图》《水图》《白蔷薇图》等。

　　杏在我国有着悠久的种植历史。杏花花开五瓣，是蔷薇科李属植物，初开似火，盛放如雪，红而能白，恰如宋杨万里《芗林五十咏·文杏坞》诗云："道白非真白，言红不若红。请君红白外，别眼看天工。"杏树枝叶繁茂，杏花盛放之时，艳态娇姿，繁华丽色，一枝可清供赏玩，万株可蔚然大观。

　　中国古代文化中关于杏的记述颇多，多有神仙玄妙之说。《西京杂记》中记叙中说："东海都尉于台，献杏一株，花杂五色，六出，云仙人所食。"《述异记》中也谈到五色的杏花，花开六瓣，名仙人杏。亦有传说唐朝安史之乱平息后，明皇思念杨贵妃不已，看到马嵬坡下有一丛杏花，漫天绽放，恍若神仙妃子，因此后人称杨玉环为杏花花神，杏花也成为了慕情、美丽仙子的雅称。

　　杏与中国古代医学也渊源颇深。《神仙传》中记载了神医董奉的故事："君居仙人洞，为人治病，不取财物，使人重病愈者，使载杏五株，轻者一株，如此数年，计得十万余株，郁然成林。"自此杏林也成为了中医的别称。杏子性质温和，果味甘酸，有调节饮食，润肺止咳，美容养颜的功效。又因杏树树龄长达千百年，古干遒劲，杏亦与长寿健康结缘。

　　杏的寓意丰富多彩，状元及第是古代读书人的终极梦想，古代进士科考之时正值杏花绽放，又因"杏"与"幸"同音，杏花也被称为科考中榜的及第花，是无上光荣的象征。唐郑谷《曲江红杏》诗云："女郎折得殷勤看，道是春风及第花。"杏花寓意状元及第，孔子以杏为坛，聚徒授业，后世皆以杏坛象征着文化教育。

　　杏花，花有美态，果有甘味，树有仙姿，是中国古人青睐的诗画题材之一。《倚云仙杏图》构图简约，一枝杏花夺目而出，画家通过巧妙的构图，使杏花从画纸空间的左下方向右上角斜倚而出，在偏中部分又曲折分为两枝，一分枝指向左上，一分枝指向右下。

枝干遒劲有力，花朵香气袭人。这种局部描写的构图手法，与马远所作的山水画中的"一角""半边"之理有相通相似之处。枝头杏花粉嫩娇柔，有的含苞待放，有的欣然盛开。枝条以细笔浓墨勾勒，再施以水墨渲染，曲折之间，巧妙勾画出杏枝的自然弯曲与植物关节的生长状态。枝上层层叠叠盛开的花朵、含苞欲放的花蕾用白色渲染花瓣，间或点染其中，再用细笔勾勒花蕊与花蒂。花蕾则施以厚重的白粉加淡红，萼片施以胭脂。细节虽小，但要精细工整，力求惟妙惟肖。画中没有任何环境修饰，显得空灵而悠远。全画用笔精细工整，气韵生动。整个画面既曲折多变、挺秀奇绝，又轻灵润秀、堆粉砌霜，流露出一种飘逸仙家之气。

虞美人图页

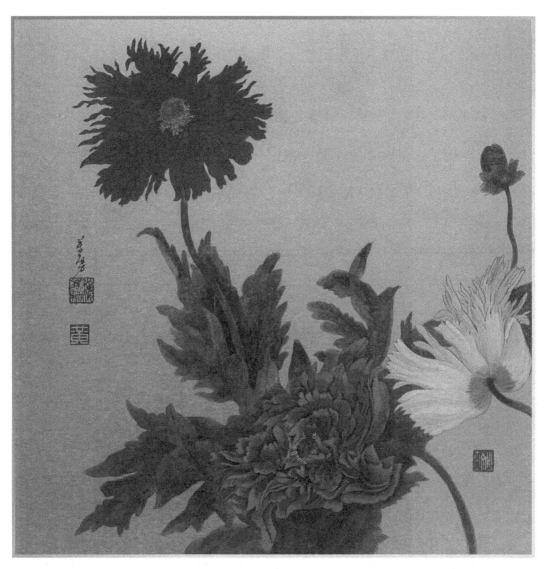

《虞美人图页》，潜金纸本设色，横48厘米，纵48厘米，作于二零二二年六月

《虞美人》

宋·王安石

虞美人，态浓意远淑且真。同辇随君侍君侧，六宫粉黛无颜色。

楚歌四面起，形势反苍黄。夜闻马嘶晓无迹，蛾眉萧飒如秋霜。

汉家离宫三十六，缓歌慢舞凝丝竹。人间举眼尽堪悲，独阴崖结茅屋。

美人为黄土，草木皆含愁。红房紫谭处处有，听曲低昂如有求。

青天漫漫覆长路，今人犁田昔人墓。虞兮虞兮奈若何，不见玉颜空死处。

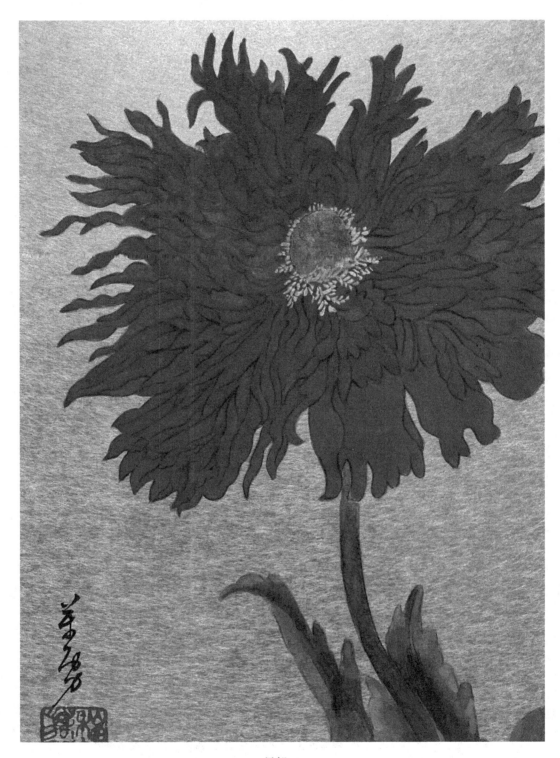

局部一

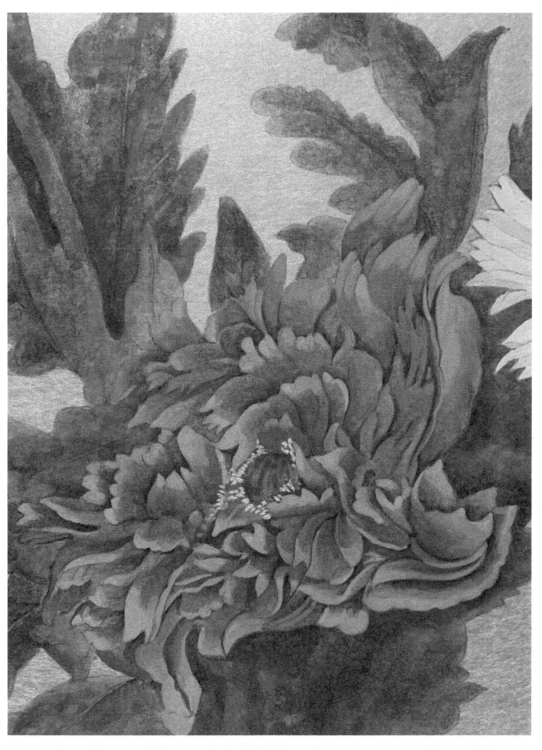

局部二

名园有异姿

 《虞美人图页》，原作绢本设色，横26.1厘米，纵25.4厘米，宋佚名作（传吴炳），现藏上海博物馆。画面钤印五枚，分别为"蕉林""仓岩子""吴湖帆珍藏印""静淑心赏"，可见曾经清人梁清标、近人吴湖帆收藏。另有一印文漫漶不清。虞美人，又名丽春花、仙女蒿、满园春、赛牡丹，此花以古代美人为名，花为美人象征，亦花亦美亦诗。"当年得意如芳草。日日春风好，拔山力尽忽悲歌，饮罢虞兮从此余君何。人间不识精诚苦，贪看青青舞。蓦然敛袂却亭亭，怕是曲中尤带楚歌声。"（《虞美人·赋虞美人草》辛弃疾）自古以来，虞美人一直承载着楚汉争霸的历史和英雄美人的情怀，蕴含着丰富的历史文化内涵。自两宋以来，文人雅士在咏叹虞美人时，无不感慨万分，在描绘虞美人时也经常在题画诗上表达自己的感慨与愁思。

 此作绘有大红、浅紫、粉白虞美人花各一丛。红花为朝阳，紫花为斜侧，白花为背向。形态各异，枝叶扶疏，簇拥有势，雍容华贵，引人瞩目。画面左上方的大红色虞美人虽红尤稳，花色亮丽却又不失浑厚，层次微妙而丰富。以粉黄色沥粉点出花蕊，增强对比，花型花色顿时光彩照人。浅紫与粉白二花，花型柔美，姿态婀娜，渲染得宜，凹凸有致。粉白花朵与浅紫花朵交相映衬，千娇百媚于一身。粉白花朵以白色为主，沿花瓣筋络走势间用胭脂分染，使整个画幅的色调明丽而又和谐，充满高贵之气。画面中，茎叶与鲜花相妍，含蓄与怒放相配，花枝花叶摇曳生姿，犹如从风露中款款而来，满眼繁华，一片烂漫。

 研习《虞美人图页》，注意准确地把握花枝叶梗的姿态，特别是不同俯仰向背的三丛花株的不同形态和微妙变化，仔细观察花叶的曲折舒展、纤美姿态。行笔用线以中锋淡墨勾勒，要心中有数，随着画面的不断深入，要对画作效果作进一步分析与判断。继而用曙红色分染红色花头，用淡墨分染叶片，用胭脂分染粉白花头，再以胭脂加墨渲染浅紫花头，用朱砂罩染朱红色花朵。多遍罩染，逐层加深。收尾阶段用花青色加淡墨罩染叶片，用白粉色罩染白色花头，以金粉勾点花蕊，行笔敷色要注意把握色彩的厚实感和层次感。整体与局部各有侧重，遥相呼应，曲折回旋，流走自如。此画体现出宋代宫廷院体绘画所独有的韵味，是中国古代绘画描绘虞美人极成功之作，慧心所系，寄托遥深，处处紧扣，极尽含蓄婉转之致，表现了先贤精湛的艺术技巧和高雅的审美情操。

猿图

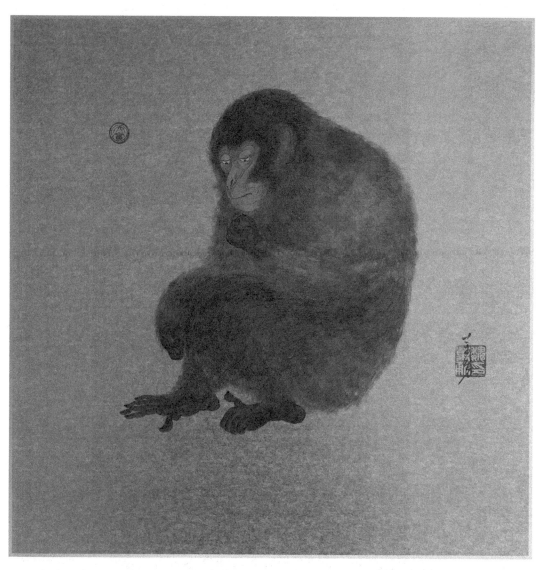

《猿图》，潜金纸本设色，横48厘米，纵48厘米，作于二零二零年六月

《忆猿》
唐·吴融

翠微云敛日沈空，叫彻青冥怨不穷。
连臂影垂溪色里，断肠声尽月明中。
静含烟峡凄凄雨，高弄霜天袅袅风。
犹有北山归意在，少惊佳树近房栊。

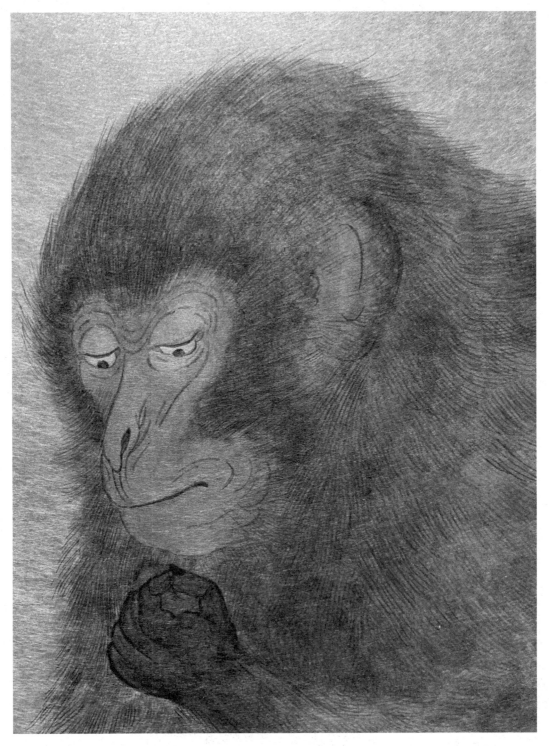

局部一

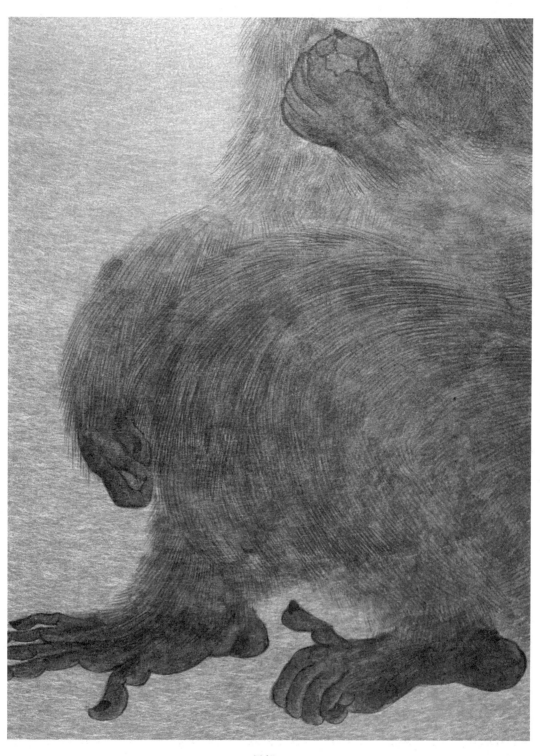

局部二

寿同灵鹤，性合君子

　　《猿图》，原作绢本设色，横 36.5 厘米，纵 47 厘米，传南宋宫廷画家毛松所作，乃南宋宫廷绘画中的名品，后辗转流入日本，曾被武田信玄所藏。现藏于日本东京国立博物馆。毛松，昆山（今江苏昆山）人，一说沛（今江苏沛县）人，南宋宫廷画家，专工翎毛走兽四时之景，尤擅渲染，画风富丽雅致，精工细作，形神兼备。毛松于画史失记，仅《苏中人物志》有载。毛松画作存世甚少，已知其名下仅有此《猿图》一作存世。画中唯有一只红面赤耳，毛发蓬松的猿猴，四下空寂无一物。猿猴屈膝蹲坐，一手扶腮，眉目低垂，似有所思，一手低垂，姿态静逸，惟妙惟肖。

　　我国古代先民们在原始社会生产劳动的过程中已经对猿有了初步的认识，其简单朴素的形象出现在人类早期的造物过程之中，这些质朴的形象或承载着古人对于审美的朴素观念，或作为图腾信仰的一个象征，被记录流传下来。秦汉以降，古人认为猿有一种神秘的特质。汉董仲舒《春秋繁露》云："猿之所以寿者，好引其末，是故气四越。"古人观察猿身姿敏捷、天性聪慧，不扰人间、不犯农事、不践土石、不损草木，深栖远处，雨昏则无声，景霁则长啸。猿终日飞荡攀援于高林深谷，逍遥徜徉于万木之间，踪迹难觅。古人由此联想到吐故纳新，真气通脉，修道飞升，以为其能长生不老，甚至可以幻化人形。古人所谓"养猿放鹤"，猿与鹤日后逐渐成为中国古代文化中健康长寿的象征之一。唐宋之际，猿的形象在长寿的基础上又增加了新的语义，时人比猿于君子。此时人们对自然物象的观察与认识更加深入细致，同时，在禅宗"不立文字，教外别传；直指人心，见性成佛"思想的熏染下，诗文书画对自然的描写加入了个人的移情与思考。全唐诗中含猿之作有一千三百三十八处，以猿入题者计五十五首。《全宋诗》中含猿之作增至两千六百三十七处，入题者一百零五首。唐吴筠《玄猿赋》中说猿"寿同灵鹤，性合君子"。猿即使与是万物之灵的人类相比也毫不逊色，加之猿的活动远离尘嚣纷扰，天真返朴，为世人所羡慕赞叹。

　　研习此作要超越单纯的写实表现，抓住原画对物象一瞬间的神情态势的把握，特别关注古人对于物象虚实的表现技法。初用淡墨施染猿猴的全身毛发，行笔施墨过程中要控制好水分，需干湿兼用，强弱适度，急缓得宜。根据猿猴的形体特征及动作转折，用墨色表现出肌体和毛发的起伏层次。待底色施完，再用细劲之笔触，使用泥金与墨线层叠交织，表现出不同形体位置猿猴绒毛的光泽与质感。这个过程要注意线条的力度与速

度，或急或缓，或滑或滞，或密或疏，或柔或刚，或曲或直，表现出毛发形态的准确生动，恰如其分地展现出画作的笔墨韵味。研习过程中对猿猴的表现可采用虚实对比的手法，相对于毛发的"虚"，面部及手足则以"实"的线条准确洗练地勾勒，尤其是口鼻、眼神、褶皱等处。还要根据猿猴的面部特征，采用多层渲染法，用色彩的微妙差异刻画面部五官以及肌肉皮肤骨骼，形准而神生，对猿猴若有所思的神态进行细致刻画——这也是全作精神气质的集中体现。

桃枝翠鸟图

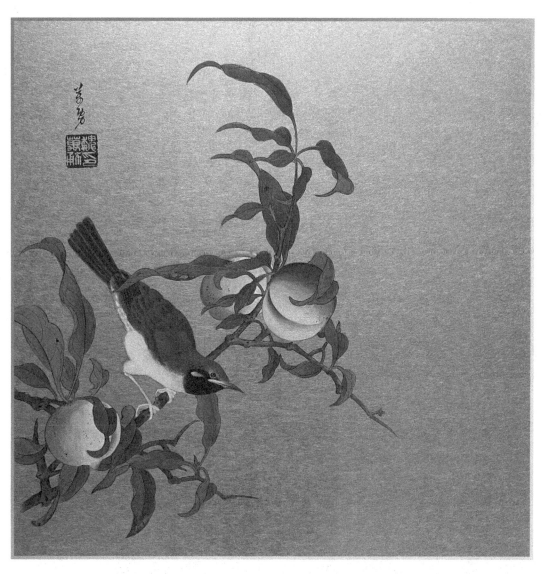

《桃枝翠鸟图》，潜金纸本设色，横48厘米，纵48厘米，作于二零一九年三月

《诗经·周南·桃夭》
先秦·佚名

桃之夭夭，灼灼其华。
之子于归，宜其室家。
桃之夭夭，有蕡其实。
之子于归，宜其家室。
桃之夭夭，其叶蓁蓁。
之子于归，宜其家人。

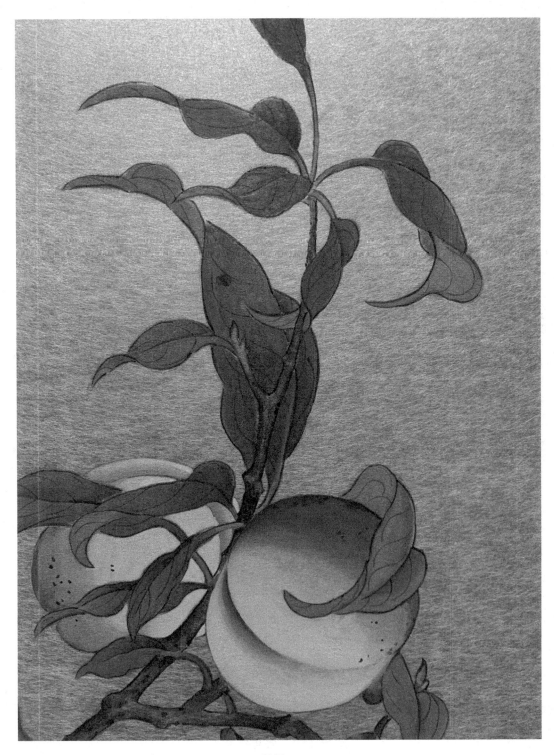

局部一

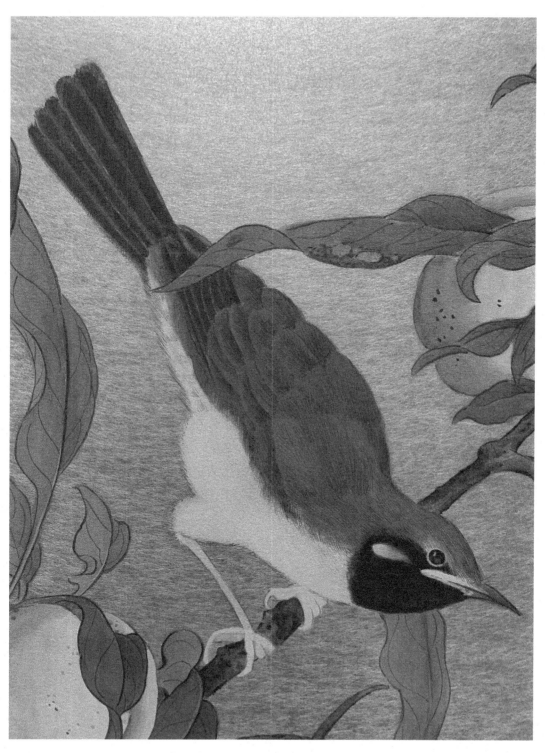

局部二

绿阴人静鹊槎槎

　　《桃枝翠鸟图》，原作绢本设色，横 22.7 厘米，纵 27.7 厘米，南宋李志作，现藏美国佛利尔美术馆。一枝桃枝自左下倚伸出画面，枝干虽细却自有一种遒劲之力，于风中清扬坚韧。枝上碧绿桃叶姿态优美，迎风舒展，或阴或阳，或展或曲，或正或北，不一而足。叶尖渐枯，颇为生动。桃叶环绕之下，三颗白里带红、红里透白的圆润仙桃已然成熟，仙气飘飘，引人瞩目，令人忘怀。一只鸟颔青尾，绿背白腹的翠鸟栖于枝上，长喙探出，机敏可爱，似乎也是被仙桃的清香所吸引而至，自然天成。李志之作虽不多见于画史，然其技法高超，格调高雅，趣味天成，展现出南宋院体花鸟画一脉相承的发展成果。

　　关于桃子，我国传统文化中有着许多美丽的传说和故事，桃乃仙家"五果"之首，形态丰富，种类多样。据明李时珍《本草纲目》记载，以色论之，有红、绯、碧、缃、白、乌、金、银、胭脂等。以形论之，则有绵、油、御、方、蟠等。桃在中国人的文化观念中，蕴含着古老的图腾崇拜和原始信仰，是吉祥长寿、多子多福的典型符号。桃果蕴含着长寿、健康的美好祝福。桃花象征着活力与爱情。桃干可用来趋吉避凶，古人借以表达对美好生活的向往与追求。可见，在中国传统文化的语境中，桃以不同的形式长存于我们民族的内心之中，并通过各种艺术形式得以引申、发展、整合和变异。故而，以桃入画，经久不衰，广受喜爱。

百花图卷

《百花图卷》之一

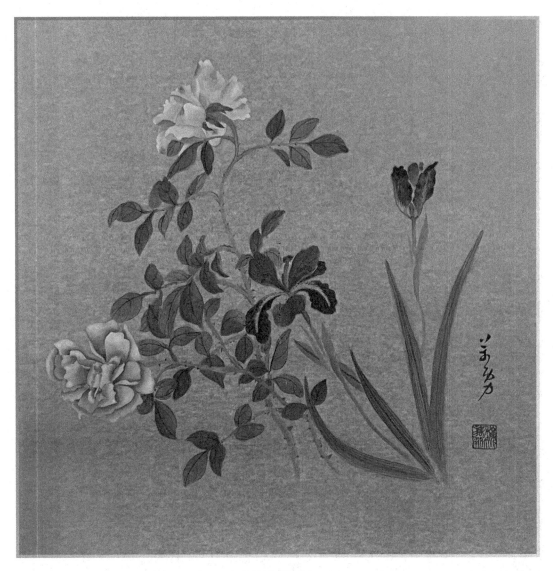

《百花图卷》之二

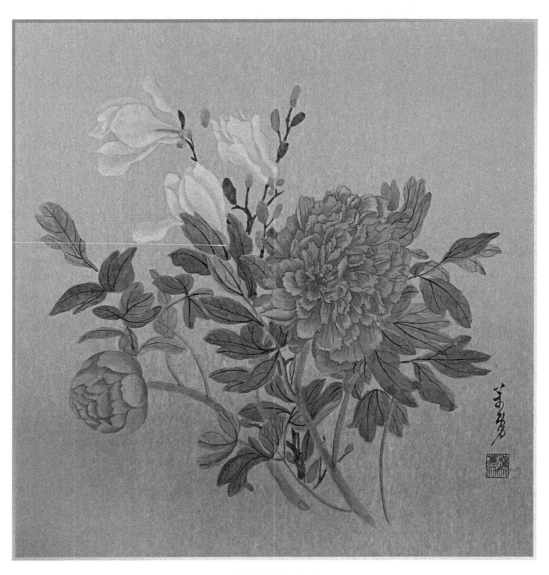

《百花图卷》之三

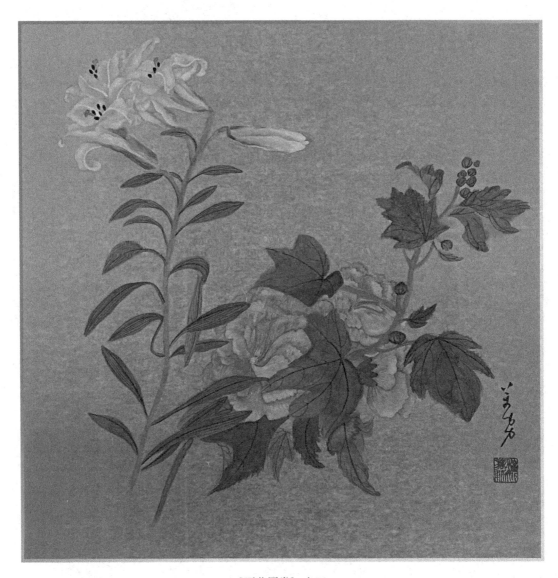

《百花图卷》之四

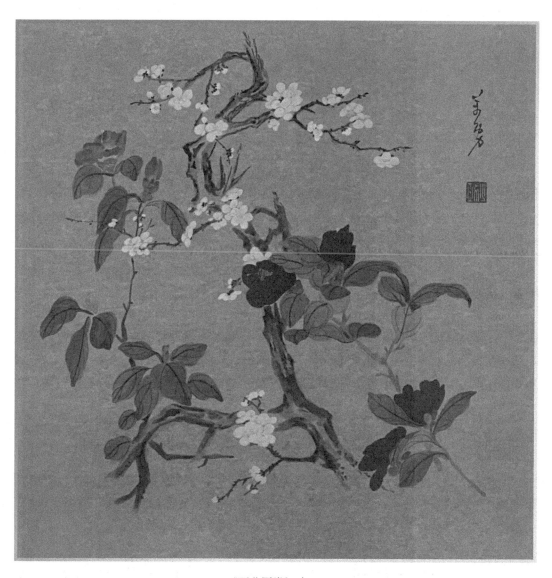

《百花图卷》之五

百花含蓓东风里

　　《百花图卷》，原作横 649 厘米，纵 41.9 厘米，清恽寿平绘，现藏美国大都会博物馆。卷首自题："未识有合古人万一耶？南田草衣寿平。"钤"恽正叔"白文印章，"寿平"朱文印章。卷尾有王翚题跋："白云外史蝉脱物外，故其用笔设色超忽，不落寻常畦径，可谓神化已极，非仅生动形似而已，鉴者宝之。时癸亥嘉平客釜峰署斋，石谷子王翚。"钤白文"王翚之印"，朱文"石谷子"。摹本潜金纸本设色，横 240 厘米，纵 48 厘米，作于二零一九年八月。

　　恽寿平，明末清初画家，初名格，字寿平，后以字行，改字正叔，号南田，别号云溪外史。江苏武进人，晚年迁居城东，号东园客，又号白云外史。恽氏作品自两宋院体花鸟一脉相承，笔法秀峭，如簪花美人，清秀超逸，气韵隽雅。华嵒曾题诗赞之："笔尖刷去世间尘，能使江山面目新。我亦低头精意匠，烟霞先后不同春。"王翚亦曾作诗形容恽氏之作："墨花飞处起云烟，逸兴纵横玕琅筵。自有雄谈倾四座，诸侯席上说南田。"可见，恽寿平之画作在当时享有盛誉。后人把恽寿平、王时敏、王鉴、王翚、王原祁、吴历合称为"清六家"。

　　花卉之作起于隋唐，兴于两宋。五代宋初黄荃、黄居寀之画风勾勒填色，以旨趣浓艳见长。徐熙以略施杂彩，色不碍墨为胜，史称"黄家富贵，徐熙野逸"。徐崇嗣改变乃祖徐熙的"落墨法"，不用墨线勾勒，祗用色粉晕染，名曰"没骨法"。此种画法影响甚远，及至明清，追随者甚多。恽寿平曾云："余见宋人写生甚多，徐熙牡丹见二三本，画法迥异，不相同者。此种写意，得之徐崇嗣，余以浅色澹运，通其没骨写意之至，寓精工之理，欲使花神向背，阴阳妙合自然，曲尽其致，不伤巧饰，无徐熙落墨之放，赵昌刻画之拘，自崔白、白阳、六如、包山以后，不可无此讨论也。"可见，恽寿平推崇徐崇嗣的没骨法，着眼于"浅色澹运，寓精工之理"，于黄荃、赵昌一派的"工丽"之法并不赞同。恽寿平在前人的基础上创造性地发展了没骨之法，一洗明末清初绘画之陈习，独开生面。恽寿平取法宋人，极重写生，认为只有形象的极似才能传神达意。其自云曰："每画一花，必折是花插之瓶中，极力描摹，必得其生香活色而后已。"本作构图别出机杼，造型严谨细致，设色清秀淡雅。画家直接用颜色或墨色绘成花叶枝干，继而反复渲染勾勒花叶之筋脉，艳而不俗，丽而逾清，如青女素娥不食人间烟火，兀是一派明丽清新的自在。恽寿平的绘画实践对明末清初的花鸟画坛可谓"正本清源"，给当时的花鸟

画创作注入了新的活力，影响波及长江南北。史载"今日无论江南江北，莫不家家南田，户户正叔，遂有常州画派"。秦永祖《桐阴论画》评恽寿平："花卉斟酌古今，以北宋徐崇嗣为归，一洗时习，独开生面，为写生正派。"

　　此卷齐集蔷薇、水仙、吊兰、荷花、牡丹、百合、菊花、玉兰、梅花、牵牛等各色时令花卉于一幅，群芳竞秀，姹紫嫣红，曲尽造物之妙，使观者应接不暇。用笔柔中带刚，秀里藏铁，枯中生润，设色不落寻常、细腻雅致、生动活泼。画面中的物象不仅生动形似，而且对笔法墨法再次创新，真可谓神话已极。此卷乃恽寿平生平最得意之作，是后学研究中国传统院体绘画流派传承以及研习中国传统没骨花鸟之法的优秀范本。

参考文献

[1] 陈湘琳．洛阳在欧阳修文学中的象征意义 [J]．西南民族大学学报（人文社科版），2007（3）：88-94.

[2] 陆道．虞美人图临摹步骤 [J]．书画艺术，2009（3）：48-49.

[3] 巫极．宋代花鸟画发展的文化背景 [J]．艺海，2011（6）：66.

[4] 史宏云．宋人花鸟册页艺术特点解析文艺研究 [J]．文艺研究，2012（3）：153-154.

[5] 刘磊．瓦雀微物常入画·适兴寄意永无阑 [J]．文物鉴定与鉴赏，2015（11）：70-76.

[6] 胡凯津，张鹏．猿在古代中国 [J]．紫禁城，2016（1）：21-41.

[7] 王婧莉．浅说黄荃、黄居寀父子对花鸟画的贡献 [J]．艺术教育研究，2016（1）：10-11.

[8] 张光辉．中国画临摹浅议 [J]．美术教育研究，2016（3）：8-12.

[9] 牛克诚．临摹作为中国画传承方式 [J]．艺术评论，2017（4）：21-23.

[10] 陈欢迎．没骨画考略及其审美意趣 [J]．大众文艺，2017（7）：102-103.

[11] 温彦．宋代院体画中的诗意与禅机 [J]．名作欣赏，2018（1）：167-169.

[12] 张德勇．念桥边红药，年年知是为谁生 [J]．美术界，2018（2）：90-91.

[13] 葛广顺．"黄家富贵"花鸟画风探微 [J]．艺术教育，2018（9）：186-187.

[14] 成吟．四川博物院藏两件宋代院体画赏 [J]．收藏家，2019（1）：24-26.

[15] 刘昌盛．宋代院体花鸟画的写生观 [J]．美术教育研究，2019（3）：61-62.

[16] 刘畅．关于宋代绘画雅俗分途的几点思考 [J]．美术教育研究，2019（3）：27-29.

[17] 孟红霞．中国工笔画临摹教学的思考 [J]．国画家，2020（3）：62-63.

[18] 谭鸿遐．文本文献视域下的黄荃花鸟画派研究——从黄荃人格风景到群体程式 [J]．艺术百家，2019（5）：165-211.

[19] 陈建用．撷取正脉·融冶求变—陈洪绶"师古观"对当前高校中国画临摹教学的启示 [J]．艺术教育，2020（4）：149-153.

[20] 顾玉兰，杨嫱．从笔记小说看宋代牡丹赏玩习俗 [J]．贵州工程应用技术学

院学报，2020（12）：87-93.

[21] 潘守皎. 价值与象征——牡丹国花论辩 [J]. 菏泽学院学报，2020（3）：34-39.

[22] 姜易艺. 宋代院体花鸟画中的"格物致知" [J]. 美与时代，2020（10）：10-11.

[23] 顾晓瑜. 浅析宋代诗词中的海棠意象 [J]. 北方文学，2021（1）：43-44.

[24] 张雅琪. 唐代文人的蔷薇书写 [J]. 广西科技师范学院学报，2021（4）：8-14.

[25] 丁雪露. 欧阳修洛阳牡丹意象书写考释 [J]. 洛阳理工学院学报（社会科学版），2022（10）：1-7.

[26] 吴沁阳. 林椿花鸟画之设色研究 [J]. 书画世界，2023（1）：66-67.

[27] 郭若虚. 图画见闻志·没骨图 [M]. 上海：上海人民美术出版社，1963.

[28] 孙书安. 咏花诗品 [M]. 北京：中华书局，1983.

[29] 傅璇宗. 全宋诗 [M]. 北京：北京大学出版社，1991.

[30] 伍蠡甫. 中国名画鉴赏辞典 [M]. 上海：上海辞书出版社，1994.

[31] 俞剑华. 中国美术家人名辞典 [M]. 上海：上海人民美术出版社，1998.

[32] 彭定求. 全唐诗 [M]. 北京：中华书局，1999.

[33] 卢辅圣. 中国画研究方法论 [M]. 上海：上海书画出版社，2000.

[34] 刘建平. 五代黄居寀花卉写生册 [M]. 天津：天津人民美术出版社，2002.

[35] 单国强. 明代院体—中国绘画的传承与群体 [M]. 济南：山东美术出版社，2005.

[36] 周汝昌. 宋词三百首鉴赏辞典 [M]. 上海：上海辞书出版社，2006.

[37] 杨晓阳. 西安美术学院馆藏历代绘画精品选 [M]. 北京：中国图书出版社，2007.

[38] 潘远告. 宋人画评 [M]. 长沙：湖南美术出版社，2007.

[39] 宋画全集编辑委员会. 宋画全集（第七卷）[M]. 杭州：浙江大学出版社，2008.

[40] 徐习文. 理学影响下的宋代绘画观念 [M]. 南京：东南大学出版社，2010.

[41] 李福顺. 中国美术史 [M]. 北京：高等教育出版社，2010.

[42] 秦祖永. 桐阴画论·桐阴画诀 [M]. 杭州：浙江人民美术出版社，2014.

[43] 郭若虚. 图画见闻志 [M]. 北京：人民美术出版社，2016.

[44] 盛天晔. 宋代小品 [M]. 武汉：湖北美术出版社，2018.

[45] 欧阳逸川. 清恽寿平百花图 [M]. 合肥：安徽美术出版社，2019.

[46] 任健. 中国古代文学蔷薇意象与题材研究 [D]. 南京：南京师范大学，2019.

［47］吴自牧．梦粱录［M］．西安：三秦出版社，2020.

［48］杨建飞．宋人花鸟［M］．杭州：中国美术学院出版社，2021.

［49］出类艺术．居廉·花卉草虫图册［M］．杭州：浙江人民美术出版社，2021.

［50］苏国强．中国历代经典绘画粹编［M］．北京：中国书店出版社，2021.

［51］周建森．中国画册页范本［M］．南昌：江西美术出版社，2022.

［52］许玮．自然的肖像—宋代的博物文化与图像［M］．杭州：中国美术学院出版社，2022.